LA OCTAVA Y LA NOVENA

LA OCTAVA Y LA NOVENA

LA OCTAVA Y LA NOVENA

Las Nuevas Artes

Por

Juan Carlos Hoyos

© 2022

Esclavo Despierto Producciones

Todos los derechos reservados.

Bogotá, 2015

LA OCTAVA Y LA NOVENA

Las Nuevas Artes

Por

Juan Carlos Hoyos

INTRODUCCIÓN

Este breve manifiesto es una introducción a las nuevas artes, las que han permeado la sociedad hasta sus últimos rincones, las que moldean la cultura, la opinión, el gusto y demás parámetros estéticos, esas que han sido aplaudidas y vilipendiadas, las que han pervivido a pesar de la insistencia en mantenerlas ignoradas, la octava y la novena.

Antes de describirlas y enunciarlas resulta necesario aclarar algunos términos y fijar ciertos puntos de vista desde los que se parte.

Este texto no considera la historia universal del arte como aquella historia del arte europeo como se ha querido acuñar siempre con bastante éxito, ni el de su descendiente el arte estadounidense de la segunda mitad del siglo XX. No obstante, los ejemplos elegidos pueden resultar ser precisamente esos que el arte eurocéntrico ha usado, siempre, y la única razón para ello es que se trata de puntos de acuerdo, ejemplos conocidos, que ayudan a la claridad del argumento, precisamente sobre los lugares comunes se debe construir para que esté al alcance de la mayoría.

Tabla de contenido

Introducción ... 7
NOTA PRELIMINAR .. 11
 Orígenes: comienza el conteo .. 11
 ARTES CLÁSICAS: LAS SIETE DEL ÚLTIMO ROMANO 15
 LA EDAD MEDIA: REDESCUBRE EL LISTADO CLÁSICO 17
 IV- RENACIMIENTO: HASTA LA LISTA HAY QUE CAMBIAR 19
 V- LA SÉPTIMA: EL CINE .. 23
LA OCTAVA ... 25
 GENERALIDADES-DEFINICIÓN .. 27
 2- LA OCTAVA ARTE: RECONOCIMIENTO 31
 3- INNOVACIÓN VS CLICHÉ .. 35
 4- EXTENSIÓN PREDETERMINADA-CONTINENTE Y CONTENIDO ... 41
 5- MODULARIDAD Y REPETICIÓN-FÓRMULA O LEY 43
 6- EL AUTOR-ARTISTA O ENTRETENEDOR 45
 7- DEONTOLOGÍA-LA OBLIGACIÓN MORAL 49
 8- MASS MEDIA-EL MÁS INOCENTE DE LOS LECTORES 55
 9- TV: LA REINA DE LA OCTAVA ... 61
LA NOVENA ... 69
 LA NOVENA EL NUEVO SOPORTE: MÁQUINAS QUE PARECEN PENSAR ... 71
 2- EL NOVEDOSO CANAL DE DISTRIBUCIÓN 75
 3- UN NUEVO LENGUAJE ... 77
 4- LA METÁFORA .. 79
 5- MULTIMEDIA: SÍNTESIS DE LAS ARTES MÁS SOFTWARE (PROGRAMACIÓN) ... 81
 6- NO LINEALIDAD: LA NUEVA NARRATIVA 83
 7- TAXONOMÍA: LA REGLA DEL NUEVO LENGUAJE 85
 8- POSMODERNISMO: LA RECOMPOSICIÓN DE FRAGMENTOS ... 87
 9- MONTAJE ESPACIAL Y LINEAL ... 95
 10- MONTAJE NO LINEAL Y MUTABLE .. 99
 11- EL NUEVO PÚBLICO: EL COAUTOR 101

12- USABILIDAD, TRANSPARENCIA Y ORIENTACIÓN: LA BRÚJULA DE LA NOVENA 103

13- INTERACTIVIDAD: UN ARTISTA ASOCIADO CON SU PÚBLICO ... 105

14- LA NOVENA: ¿ARTE O ASOMBRO DE FERIA? ... 109

15- ARTES APLICADAS: EL AUTOR SOCIAL... 113

16- OTROS LISTADOS: CUALQUIERA ES VÁLIDO .. 117

FIN.. *118*

NOTA PRELIMINAR

ORÍGENES: COMIENZA EL CONTEO

El ser humano es un animal que ha logrado desprenderse de su ceguera instintiva y acceder a estadios como el humor, la risa, el habla, el amor romántico, la muerte florida, el honor y la estética. La razón para que esto haya sucedido, con el devenir de cientos de miles de años, no puede explicarlo la evolución porque no parece ligado para nada a la capacidad de sobrevivir. Es muy inesperado el vínculo invisible entre un valor estético y un gozo profundo. Otros animales juegan, son leales y aman, pueden elegir pareja para el resto de su vida y hasta drogarse y enviciarse y tal vez sea posible que disfruten un atardecer o se maravillen de la perfecta redondez del sol, tal vez las abejas sientan placer en los hexágonos perfectos de su colmena o las avispas en sus extrañas

formas de nido o algunos pájaros mientras tejen la cuna para sus huevos o se columpian en una corriente de aire.

Seguramente los seres humanos heredaron el gozo estético de antepasados prehumanos y nunca ha existido el ser humano sin esa característica. Muy seguramente no fue la humanidad quien invento este placer sino que lo heredó como los pelos o las glándulas mamarias. En el albor de los tiempos, el ritmo de un golpeteo, al caminar, pudo ser la semilla para la música o la danza, un ir y venir de gruñidos el principio de una canción. Y muy poco tiempo después, ya estarían trazando dibujos en la arena con su dedo o un palo. Para cuando comienzan a dejar sus dibujos en Altamira, Lascaux y otras menos conocidas pero aún más antiguas ya no se trata de principiantes y su manejo de las proporciones y línea estilística así lo demuestra.

La pintura rupestre que se encuentra en todas las geografías y al albor de todas las sociedades es para cualquier ser humano prueba de inteligencia, de capacidad de abstracción, de interés de representación o expresión y por supuesto, además de capacidad técnica para realizarla, la intención de crear un hecho estético. Las marcas que pueden verse en algunas cuevas de España, en que alguien sopló pintura sobre su mano para dejar la silueta de esta, demuestra ya todas esas condiciones, habla de un ser que trascendió lo animal y lo desconcertante de ello es que es posible, de acuerdo a un estudio del 2012, que sus autores no hayan sido seres humanos como nosotros, sino neandertales, otra rama de los humanos que se extinguió, o que posiblemente extinguieron los homo sapiens.

La mano que podemos ver hoy puede tener alrededor de 30.000 años de antigüedad. Algo que tomó a ese cavernícola, literalmente, un soplo, unos segundos, lo inmortalizó. Seguramente no tuvo motivaciones de inmortalidad a la manera como las entendemos hoy pero es muy significativa esta acción de parte de un hombre que aún no descubría la agricultura ni domesticaba animales, como si el arte fuera la primerísima semilla de lo que es ser humano.

Más increíble resulta que, en muy poco tiempo, podía hacer representaciones de bisontes, otros animales, e incluso figuras humanas, con gran destreza. Todos hemos intentado dibujar alguna vez para descubrir que no es fácil lograr que la mano trace sobre el papel lo que hay en nuestro cerebro o ven nuestros ojos. Las pinturas rupestres no son un tablero sobre el cual pueda practicarse la prueba y error, se trata de un escenario con una toma única, con una oportunidad singular.

ARTES CLÁSICAS: LAS SIETE DEL ÚLTIMO ROMANO

El muy desconocido, Marciano Capela, presenta un listado con siete artes liberales. Esta designación se refería a que eran oficios que liberaban las manos contrapuestos a los oficios manuales que eran vistos como de menor valía. Las liberales estaban divididas en un trívium, para tres, y un quadrivium, para cuatro. El trívium lo conformaban los oficios de la elocuencia; la gramática, que ayuda a hablar, la dialéctica, que ayuda a buscar la verdad, y la retórica, que colorea las palabras. El quadrivium lo conformaban las aritméticas; la matemática, que cuenta, la geometría, que pondera, la astronomía, que estudia los astros, y la música, que canta. El latino, Marciano, hizo este listado cuatro siglos después de Cristo, durante la caída del imperio romano

de occidente. Pero siete siglos antes, Arquita, también, agrupó a las matemáticas en: aritmética, geometría, astronomía y música. No debe extrañar la inclusión de la música puesto que estos autores muy seguramente conocían la filosofía matemática pitagórica en que el descubrimiento de la coincidencia entre proporciones numéricas y notas musicales mereció el sacrificio de un buey.

Marciano Capela enumera estas artes dentro de su tratado *Satiricón, de las nupcias entre la filología y Mercurio, y estudio de las siete artes liberales, libro nuevo*. El nombre no debe pasar desapercibido y el carácter satírico se enfatiza cuando el autor elige como estilo para su obra la sátira menipea cuyo uso tenía ya siete siglos desde que la pluma de Menipo de Gadara, el filósofo cínico, arreciara contra costumbres morales que el autor desaprobaba. Imaginar el listado de las artes dentro del estilo de la sátira menipea cuyo objeto era burlarse del tipo de hombre que posee características pedantes, intolerantes, maniático, entusiasta, rapaz e incompetente, no deja de ser una elegante broma.

LA EDAD MEDIA: REDESCUBRE EL LISTADO CLÁSICO

La Edad Media añoraba la grandeza del clásico y Carlomagno encontró a su aliado perfecto en Alcuino de York, un sacerdote de la élite intelectual adepto al modelo del trívium y quadrivium. Con el apoyo del emperador, Alcuino, en el año 800, instauró un modelo de enseñanza basado en esas siete artes liberales. A estos siete oficios quería corresponderles los siete dones del espíritu santo. El modelo de Marciano se sostuvo más de 400 años y formó a los pensadores de la escolástica, a los grandes teólogos cristianos que construyeron el armazón sistémico que Jesús sólo insinuó en unas pocas parábolas, sus bienaventuranzas y el padre nuestro.

IV- RENACIMIENTO: HASTA LA LISTA HAY QUE CAMBIAR

En pocos años los hombres de Europa, pero especialmente del norte de Italia, recibieron a los eruditos desplazados de Constantinopla que cayó en manos turcas un 29 de mayo de 1453. No sólo llegaron estos hombres arrastrando sus aterrorizados huesos sino que trajeron noticia de los sabios de oriente que estuvieron a cargo de presentar a Aristóteles a occidente. El genio adolescente Avicena, bebió de Al Farabi para contradecir la *Metafísica* de Aristóteles, la que confesó haber leído 40 veces sin entenderla pues no había en el origen de las cosas un dios bondadoso. En España,

en Córdoba, Averroes, otro árabe filtraba el pensamiento a occidente comentando a Aristóteles y, como Avicena, traspasando conocimientos médicos.

Perdida Constantinopla, en el cruce de los caminos entre Asia y Europa, la puerta para las caravanas de camellos, para el comercio de las especias, quedaba cerrado y el sultán era el único en poder de la llave. Los genoveses tardaron poco en hacer un tratado con el turco para mantener su comercio. Desde Florencia, los Medicis se hicieron cercanos al sultán y se fortalecieron económicamente. La puerta cerrada forzó a los europeos a cabalgar los mares, los portugueses se escurrieron por debajo de África hasta la India y más allá en pos de las legendarias Islas de las Especias, y Colón buscó ir a Oriente navegando siempre hacia el occidente y tropezó con América.

Los artistas despreciaban a los pintores medievales. La idea de ser artista había cambiado. El hombre tomaba una nueva perspectiva, renacía al mundo moderno, preparaba el ambiente para Colón, pero, también, para la imprenta y la ilustración. El nuevo artista encontró a su nuevo cliente, no ya la iglesia, no sólo la realeza, el mecenas, el particular enriquecido, la semilla del burgués. La sociedad dejaba de dividirse en dos clases tajantemente separadas, la de los señores feudales y su corte y la de sus siervos. Los primeros se dedicaban a las artes liberales y denigraban de las artes manuales que realizaban sus siervos. Con un nuevo coleccionista, uno particular, diferente a la iglesia o la realeza, con un nuevo sentido de prestigio añadido al arte, con un nuevo mercado y un nuevo cliente, surgió un artista ávido de conocer el mundo más allá de la biblia y la escolástica, por eso existe la imagen del hombre renacentista como uno enterado a fondo de muchas materias y su epítome es, sin duda, Leonardo da Vinci. Esta sociedad, con clases sociales emergentes, no se ajustaba al listado de artes libres de las manos y artes manuales que legaba la Edad Media. Con el nacimiento de este nuevo artista, de este nuevo quehacer artístico, se quiso que se destacaran unas

artes como las Mayores. La lista de Artes Mayores que el renacimiento legó al moderno estuvo vigente hasta el albor del siglo XX. En ellas estaba, la arquitectura, que antes cabía entre las manuales, la escultura, que fue mal vista en el medioevo, la poesía, que en principio se consideraba que las regía a todas, la pintura y la música. Cinco artes mayores, arquitectura, escultura, poesía, pintura y música, quedaron sin discusión. A principios del siglo XX, Ricciotto Canudo, declaró al cine la sexta arte, usando las cinco renacentistas. Poco tiempo después, añadió, al listado de las cinco, a la danza y renombró al cine la séptima arte.

V- LA SÉPTIMA: EL CINE

El nacimiento del cine requirió de la posibilidad de poner en movimiento a la pintura para que, al saltar de un cuadro a otro (de un fotograma a otro), se creara la ilusión de movimiento. A 24 cuadros por segundo la realidad parecía moverse frente a los ojos pero el salto intempestivo de un encuadre (plano) a otro, generó un nuevo lenguaje, una nueva forma de "lectura" que originó un dechado de nuevos símbolos por la suma de esos dos planos que generaban un tercer sentido, una *energía híbrida,* si se quiere. Como en todas las demás artes, primero surgió la técnica o tecnología y posteriormente el arte que era posible con ella.

Como tantos otros inventos, el cine vio su alumbramiento entre la muerte del siglo XIX y el nacimiento del siglo XX y parte de su desarrollo se produjo en los mismos talleres donde nacieron el fonógrafo o la bombilla eléctrica. Entonces el cine era una sorpresa de feria, poder ver el movimiento de la realidad reproducido era suficiente entretención y la gente pagaba por ello. Por eso las primeras películas eran un solo plano con la cámara fija sobre un trípode. El efecto lo era todo y aún a nadie se le ocurría que podía contar historias de esta manera, no había un guion ni un argumento para estas primeras filmaciones. Sin embargo, esto duró muy poco y en 1903 ya se estaban haciendo las primeras mezclas de tomas diferentes unas de otras y dando así nacimiento al montaje. *La vida de un bombero estadounidense* o *Asalto y robo a un tren* fueron buenos primeros ejemplos de eso. Fueron películas ingeniosas hechas por inventores más que por artistas pero estos últimos no tardaron en dirigir su interés hacia esta nueva tecnología y hombres de teatro como Serguei Eisenstein volcaron toda su energía en el cine y sentaron las bases teóricas del montaje como un lenguaje capaz de crear todo un nuevo muestrario de símbolos. Con estos artistas trabajando con plena consciencia estética nació el cine como arte y se le conoce como la séptima. Aunque en realidad Ricciotto Canudo publicó en 1911 su *El nacimiento de la sexta arte* y sólo años después la renombró como la séptima.

LA OCTAVA

GENERALIDADES-DEFINICIÓN

Aunque el listado de las artes ha crecido con el paso del tiempo estas no se enumeran por cronología. Las artes se definen por su soporte, por su técnica pero especialmente por su materia y lectura. Esto último significa que la pintura se proyecta en la retina y la composición, el color y la textura son importantes. En las artes visuales (pintura, grabado, fotografía, serigrafía, tapicería, etc.) su materia es la luz y su lectura visual. En la música importan de la misma manera la unidad y la composición pero en un sentido que no es visual y que no se confina a un rectángulo sino al tiempo. Por alguna razón el sentido de la vista y el oído se han considerado mayores cuando de estética se trata y por ello, la gastronomía no tiene el prestigio de la música o la pintura, se considera al gusto un sentido menor.

Mientras la pintura está inmersa en una falsa ventana, la música está inscrita en un intervalo de tiempo. Por eso el ritmo en ambas es absolutamente diferente aunque usemos la misma palabra para referirnos a él. Así como la retina es la lectora de la pintura el oído lo es de la música. Por eso son artes claramente distintas y separadas. La arquitectura puede recorrerse y al deambular por su interior vivenciarla. La materia de la arquitectura es el espacio, no la luz ni los sonidos, aunque la luz sea importante y el sonido pueda incorporarse no son en realidad su materia propia, no es lo que la diferencia de las artes visuales o la música. En el arte más abstracto, la literatura, la pantalla es directamente el cerebro, no hay retina, no hay oído, no hay recorrido, sólo imaginación pura y personal.

Además de la materia de cada una de las artes, luz, sonido, espacio, montaje, imaginación, las mismas necesitan respectivamente soportes como pintura, cuerdas, vientos, ladrillos, fotogramas, palabras, y estos elementos "matéricos" requieren de soportes físicos, lienzos, linóleos, papel fotográfico, celuloide, notación binaria, un lote, o una hoja de papel.

Además, para que un arte sea diferente o nuevo debe aportar algo que los anteriores no tuvieran. Por eso considerar la fotografía como una arte diferente a la pintura es algo desatinado puesto que trabaja con el mismo recuadro bidimensional, con los mismos conceptos de unidad, ritmo, composición, equilibrio, textura, en fin, con la misma materia: la luz. Lo único que ha cambiado respecto de la pintura ha sido la forma en que se ejecuta, disparar un obturador en vez de manipular unos pinceles, y el soporte sobre el que va, un papel emulsionado, en vez de un lienzo. Con la llegada de los medios digitales la fotografía y la pintura se han reducido, ambas, a ceros y unos.

Puede pintarse dentro del computador sin gastar una gota de óleo, o tomarse una foto y ambas quedaran materializadas en esa notación binaria, en un soporte digital. No es esa resolución técnica lo que crea una nueva arte.

La razón de fondo para que surjan artes nuevas tiene que ver con desarrollos tecnológicos, con el nacimiento de nuevas formas de distribución y con la aparición de nuevas maneras de "lectura" o nuevas experiencias estéticas humanas.

El estallido de la revolución industrial, al final del siglo XIX, que moldeó un nuevo mundo, una nueva sociedad, unas nuevas relaciones interpersonales, que puso sobre la mesa nuevos temas y nuevas preocupaciones que hizo que el hombre se sintiera amo y señor del planeta, todopoderoso y capaz de cualquier sueño, también sentó las bases para un arte diferente a las existentes y diferente a la séptima, que acababa de nacer. Este nuevo arte, el octavo, que tiene muchas ramificaciones, soportes, formas y medios, los engloba a todos como uno solo porque comparten principios fundamentales.

La octava arte nace como resultado de la conjunción de nuevos soportes, nuevas maneras de difusión y un nuevo público. La octava arte no es posible sin ciertos desarrollos tecnológicos y sin que el espectador sea uno "amplio y generoso" como lo definió *Benjamin*. La octava, como muchos otros aspectos de la civilización, trae el sello inconfundible de la industrialización, la interconectividad, la ampliación de los derechos humanos individuales y la masificación de una clase media burguesa. Por eso la octava era históricamente impensable antes de los últimos años del siglo XIX.

La octava arte engloba una serie de artes determinadas que por la gran cantidad de concesiones que hacen, y que no se permitía el arte antes de ella, se debate entre su aceptación o negación como arte. Hay cierta resistencia a aceptar que un arte pueda estar pre-determinada a ultranza aunque todas estén predeterminadas inevitablemente. La pintura está sometida a la tiranía del recuadro y la bidimensionalidad, así como a la quietud. La arquitectura lo está a la gravedad y su historia ha sido, en parte, la biografía de su lucha contra esta fuerza aplastante (el dintel, el arco, la bóveda, la cúpula, el concreto armado, las estructuras espaciales). La literatura está esclavizada de la linealidad (con rarísimas excepciones experimentales como Rayuela) al igual que el cine. Sin embargo todas estas determinantes son naturales a los soportes de las artes, no son autoimpuestos, son discrecionales. La octava arte en cambio tiene condiciones auto-impuestas y por eso es un arte determinada y esas condiciones que comparten todos los formatos englobados los hacen diferentes y un arte aparte. Las manifestaciones agregadas en la octava tienen una extensión prefijada, son distribuidas de forma pública lo que las obliga a una deontología, van dirigidas a un público masivo lo que las obliga a hacer concesión con el más inocente de los lectores, no pretenden ser obras únicas nunca repetidas y estarse renovando permanentemente, entre otras características que las hace comunes y por ello permite englobarlas a todas en la octava arte. Entre las manifestaciones que pertenecen a esta octava están la radio, la televisión, el comic, la publicidad, incluso una columna en una revista, manifestaciones todas que se basan en teorías dramatúrgicas, que se apoyan en la ilustración o el audiovisual, que usan los recursos, los soportes, los temas y por supuesto el legado histórico de las artes tradicionales y no obstante han tenido que permanecer en un limbo esperando que se les acredite como artes.

2- LA OCTAVA ARTE: RECONOCIMIENTO

Los formatos que se engloban en la octava luchan por adquirir su título de artes. La duda o negación no tiene asidero lógico. Uno de los argumentos más comunes es la cantidad de obras de bajísima calidad y que por supuesto resulta denigrante llamar arte. Pero igual cosa sucede en la pintura, en arquitectura, en el cine, en literatura y teatro y no por ello esas artes corren el riesgo de perder su título de artes.

Es obvio que la mayoría de las obras realizadas dentro de un formato de expresión no alcanzan a ser obras de arte. Mire alrededor de la ciudad, donde vive, y juzgue si las edificaciones que ve son

obras de arte. Seguramente estará de acuerdo que la gran mayoría no pueden considerarse arquitectura. Incluso es posible que muchos ofendan su sensibilidad estética, pero, ¿diría usted que la arquitectura no es un arte? Claro que no.

Otro argumento que se esgrime para negar a la octava su calidad es el de que se trata de algo utilitario. La publicidad es un buen ejemplo de esta manifestación de la octava arte que bien puede recibir esa crítica. Podría decirse que su fin es malintencionado, que su deontología es paradójica y su fin perverso, pero el arte no puede juzgarse moralmente y todo arte tiene un fin, incluso el arte por el arte esconde una finalidad posiblemente utópica y romántica pero finalidad al fin y al cabo. Si el objeto de una obra de arte es lograr que alguien compre un producto, que ese sea su fin no demerita el hecho de que sea creativo, refrescante, genere una reflexión, produzca mímesis, y use los recursos de unidad, armonía, manejo del color, etc., a través de formatos o expresiones como la fotografía, la música, la actuación, etc. etc. ¿Qué es entonces sino arte?

Negarlo es no ver cómo y de qué está hecho sino ver para qué está hecho y el arte no puede ser definido por su finalidad. ¿Qué objeto tenía Jonathan Swift cuando proponía matar a los niños pobres para alimentar a los ricos y resolver así el problema del hambre y el sufrimiento? O ¿Qué hay detrás de la cabaña del Tío Tom o de Huasipungo? ¿No se trata de posiciones políticas? Claro que en cada obra de arte hay una intención, un sesgo, la posición de un autor y precisamente eso es parte del quehacer artístico.

¿No sería artista el arquitecto que diseñara la estructura formal de un banco para que parezca sólido? ¿O el que diseña una catedral para que produzca una experiencia mística, o el

propagandista del nacismo que convenció a tantos? Todos han sido publicistas de su especial visión del mundo y han usado los recursos estéticos para comunicarlo y para convencer a sus espectadores de la "verdad" de su posición.

Tampoco pueden los formatos de la octava menospreciarse porque estén dirigidos a públicos masivos y hagan concesión con el más sencillo de los lectores. La estética, como lo discutimos a la entrada de este ensayo, es algo que precede a la especie humana y pretender que el arte debe ser algo sólo para ojos entendidos no es más que un burladero donde puede ocultarse el crítico soberbio y prepotente y mantener a raya el goce estético natural con su jeringonza técnica y enredada. Bien lo dijo Nietzsche, "No enturbies tus ideas para que parezcan profundas".

Es un cliché decir que el cine es la séptima arte, pero ¿qué significa eso? ¿Qué hace al cine un arte nuevo, distinto y aparte de las artes anteriores? La fotografía es un adelanto de la pintura, una representación bidimensional, rectangular, donde los conceptos estéticos son los mismos de la pintura, o el grabado, o la serigrafía, etc. La dramaturgia ya la habían inventado el teatro, al igual que la dirección de personajes, la actuación, la dirección y el autor que escribía lo que los actores debían memorizar. El sonido, la música, también estaban ya inventadas.

La unión de medios, actuación, música, dramaturgia, escenografía, utilería, vestuario, etc. ya lo había hecho la ópera y nadie pide un escaño aparte para la ópera. ¿Por qué el cine quiere tener una categoría aparte? ¿Por qué se le llama séptima arte como algo distinto y aparte? Solamente por el montaje, por esa nueva posibilidad narrativa por ese tercer significado que surge al unir dos planos contiguos en el tiempo. Con el cine nació, también, la imagen en movimiento pero no es lo

realmente importante eso es el fondo, es un alarde de la pantalla, un alarde de la pintura que cobró movimiento, si sólo se hubiera puesto a la pintura en movimiento, seguiría siendo solamente pintura, no un arte nuevo.

3- INNOVACIÓN VS CLICHÉ

Así como el cine heredó a través de la fotografía todo lo que la pintura había sumado, y a través de su cinta sonora lo que la música había aportado, y en su actuación y puesta en escena lo que el teatro isabelino y hasta el teatro griego habían construido en dramaturgia, los formatos de la octava arte han heredado de sus predecesores todo el bagaje de recursos y la experiencia de un público entrenado para leerlos y disfrutarlos, y sin embargo son diferentes por muchas razones. Las obras producidas para la octava son efímeras pero quieren mantenerse "al aire" el mayor tiempo posible, aunque muten siempre borrándose ellas mismas, como si fueran pinturas superpuestas en un único lienzo. Los formatos de la octava con su pretensión de permanencia, son como seres vivos que

perseveran en ser. No son obras exclusivas que quieren agotarse en una sola pieza, al contrario, son obras que quieren perdurar en una mutación permanente, una extraña mezcla entre la fluidez de Heráclito y la unidad de Parménides. La singularidad no es un valor, es un vicio, aunque la unidad lo es. Una obra creada para la octava arte que no logra continuidad y permanencia se califica como fracaso. Esa es la despiadada lógica de este nuevo arte surgido en la habitación contigua a la de la cadena o línea de producción, un arte "comprado" a cambio del consumo de productos completamente ajenos a sus temas, un arte que se ve obligado a cumplir un horario, a llenar una expectativa y a ayudar en la creación de una relajante rutina.

Para acceder a las obras de la octava arte no se compra la boleta, se compra un jabón, un champú, una gaseosa, o una idea política, porque este arte se financia de la publicidad y es dentro de una sociedad de consumo que puede existir. Si la gente deja de comprar los jabones que se publicitan durante los programas de televisión la televisión abierta deja de existir, la radio, la publicidad, la octava que mantiene esta nueva relación con un público masivo que nunca había existido sobre la Tierra.

La octava arte cumple la sentencia de Scheherazada donde el despiadado rey es el público masivo (el rating), y su condena es la muerte, el escarnio y el olvido. Como Scheherazada, la obra creada para la octava debe lograr simpatía, curiosidad y desbordado interés de su público para que esté atento a su siguiente aparición. Esa fidelidad valoriza la obra de la octava que puede medirse fácilmente en términos monetarios. La cantidad de público que logra una obra es directamente proporcional al precio de la pauta que la acompaña y la financia. En la televisión o la radio se trata de los minutos, en los medios impresos el tamaño (cuarto de página, media página, una columna,

tantos centímetros, etc.). La obra de arte siempre ha tenido algún valor, uno mágico místico en los albores de la humanidad, uno de prestigio y confort durante el tiempo de los patrones, en aquellas épocas en que los artistas eran parte de la servidumbre de los grandes señores. O un valor sobre la obra misma cuando surgió la idea de coleccionar las piezas de arte durante el renacimiento. La pintura tradicional de la cual se produce un solo ejemplar, como es el caso de un óleo, ha ganado un valor económico enorme por la desproporcionada balanza de oferta y demanda. Millones de personas quieren poseerlo y sólo existe uno, un objeto único y verdadero, un objeto con esa calidad de original que le transfiere un aura de prestigio inconmensurable. En general, el valor monetario de las artes no es algo propio ni exclusivo de la octava arte, sólo es diferente.

El valor de las obras en la octava se mide directamente contra la cantidad de personas que la quieren ver o escuchar, se mide por su capacidad de llevar un mensaje publicitario, un mensaje que no tiene ninguna relación con la obra misma, sólo comparte su espacio, ese espacio predeterminado para el que la obra de la octava ha capturado un público y lo pone a disposición del anunciante.

Todos los autores de la octava sueñan con tener la gracia de Scheherazada, con lograr que el público no le dicte sentencia de muerte o extrañamiento y al contrario quede colgado de las últimas palabras, de los últimos planos o viñetas esperando que llegue el siguiente episodio, la siguiente noche de las mil y un millón si es posible.

Algunas de las piezas artísticas creadas para la octava cortan el argumento, la historia, dejando que la intriga se cree por el interés de conocer el desenlace como en el caso de una telenovela. No

obstante, la mayoría crea una sensación de rutina, un programa, un evento al cual asistir de manera recurrente con simpatía. Ese es el caso de la mayoría de las obras de la octava arte. Si se trata de una tira cómica, la persona la buscará cada que abre el periódico. Aunque haya comprado el periódico por las noticias esa pieza estará ahí a su disposición. Si se trata de un espacio televisivo o radial la persona ajustará su horario para "asistir" desde su propio lugar (incluso su propia cama) a ese evento social y sabrá, mientras lo disfruta, que lo comparte con centenares de miles, con millones de personas. Que aunque esté solitario al fondo de su espacio íntimo y privado asiste a un evento social multitudinario que le genera un gran sentido de pertenencia. Ese nuevo espacio en su agenda, ese evento diario o semanal lo llenará de la misma alegría que deparaba al rey Scheherazada cada noche.

Hay artes que tienen más de una cara y no pueden evitarlo. La arquitectura debe lidiar con presupuestos, con tiempos, con coeficientes estructurales, con calidad de suelos y niveles freáticos, y es, además de un hecho estético, un hecho ingenieril. El cine debe lidiar con presupuestos, con logística, con permisos, con el clima, y mil factores más y además de una obra estética es una industria. Así mismo la octava debe lidiar con la publicidad, con los horarios, con el rating, con la continuidad, la rutina, con el arrastre y muchos otros conceptos que le eran completamente ajenos a las demás artes que la precedieron.

Posiblemente quienes le escamotean a la televisión, a la radio, al comic e incluso a la publicidad la calidad de arte están imbuidos por el concepto romántico o burgués del artista y del arte, o están influenciados por el espíritu mesiánico que como virus inoculó a casi todas las artes al principio del siglo XX y dio origen a todos los *ismos*. A estas mismas personas les extrañaría pensar que

durante siglos las artes fueron la retórica, la gramática, dialéctica, aritmética, geometría, astronomía y música y que sólo desde el renacimiento el listado comenzó a parecerse al que tenemos hoy.

Es importante no olvidar que cuando las artes eran la gramática y la retórica estas eran sólo para la élite pero con el nacimiento de la clase burguesa, la formación de la clase media y el crecimiento de la *mass media,* paralelo a la conquista de los derechos individuales, fundamentales, humanos y universales, el público es uno mucho más amplio y la octava arte, que se distribuye masivamente, de forma gratuita, por el espacio público, va dirigida a ese gran público. Esa es la razón principal por la cual los artistas que producen obra para la octava arte tienen un poder inmediato, aunque efímero, sobre su público.

Los artistas que producen las mejores obras para la octava no tienen que ser los detentadores del buen gusto, al contrario, como los diseñadores que atraen compradores, deben ser los poseedores del gusto medio. No necesitan conocer la historia del arte y moverse con originalidad en sus creaciones, al contrario, están llamados a reproducir los clichés que la sociedad espera ver reflejados, exactamente reflejados en un evento especular, ahí está la mímesis, no sobre la realidad sino sobre una esperanza o deseo de realidad.

Las obras de arte de la octava no deben ser representación de la realidad, deben ser representación de una realidad deseada. Deben reflejar una realidad ideal que es un tácito acuerdo social, un querer ser común. El público sabe cómo debe ser esa realidad que le presenta la octava arte y aunque esté seguro que la realidad que lo rodea no se le asemeja tiene la esperanza de que cada día se le parezca

más y actuará en conformidad hasta hacer de esta premisa un hecho incontestable. La realidad deseada es el cliché futuro. Hoy es un hecho televisivo, mañana será puesto en práctica por los televidentes, pasado mañana será reforzado como cliché por la misma televisión en un círculo vicioso que crea nuevas tradiciones. Por eso la televisión, la radio y demás formatos de la octava arte tienen tanto poder sobre la opinión pública.

4- EXTENSIÓN PREDETERMINADA-CONTINENTE Y CONTENIDO

Un programa de televisión dura exactamente lo que le permite su espacio al aire (descontando el tiempo de los comerciales). Lo mismo sucede con un programa de radio, con una columna en una revista, con un tira cómica en un periódico. Cada uno de los artistas de la octava sabe que tiene que someterse a ese tiempo y por lo mismo esa medida, esa capacidad de calcular su respiración y su aguante, ser capaz de abrir y cerrar su "dramaturgia" en el tiempo exacto, hace parte del talento que requiere.

Pero la televisión no es cine porque el cine es un arte que no tiene definida su duración de antemano y una película, que aunque dura normalmente alrededor de una hora y media, puede durar mucho menos (un cortometraje) o durar muchísimas horas, incluso días completos (como tantos casos de cine experimental que existen). El director argumentará, y nadie se los discute, que ese era el tiempo que necesitaba para completar su obra, que no es que hay puesto de más o de menos. El artista de la octava nunca podrá tener esa pretensión, su obra debe medir exactamente el espacio que le han concedido de antemano y no hay forma que pueda cambiarlo.

5- MODULARIDAD Y REPETICIÓN-FÓRMULA O LEY

La octava arte tiene un acuerdo tácito con su público el de retraerlo a un espacio conocido, a una rutina esperable. Por eso un programa de televisión debe regresar cada noche o cada semana (depende de su frecuencia) con lo mismo de la vez pasada pero con algún cambio, el mismo río pero diferente. Lo mismo se le exigirán a una tira cómica, a una columna, incluso a una marca que debe mantener su identidad. Este acuerdo tácito tranquiliza al lector que busca en la octava un reflejo de la realidad pero uno que precisamente lo saque de la realidad, que lo arrastre a un *thriller* a una comedia irreal, a una aventura de ciencia ficción, que lo lleve por planetas o tiempos desconocidos, no importa mientras el espectador sepa a qué atenerse, qué esperar. Por eso una serie en televisión no vale nada antes de su estreno, duda y tiembla insegura el día de la premier,

donde se la juega toda, y adquiere su verdadero valor si se sostiene, si demuestra que puede seguir dando de lo mismo día tras día.

La octava arte está obligada a regresar, en cada pieza, con las mismas situaciones y personajes, con el mismo eje de cruces, y a generar una nueva historia dentro de los mismos parámetros predeterminados. Por eso el embrión en la octava arte siempre es una idea que puede expresarse en muy poco espacio. Es ese eje de cruces que permite generar muchas obras sobre lo mismo pero un poco diferentes cada vez. Cualquier programa de televisión antiguo o contemporáneo puede definir su eje de cruces en una o dos líneas. Una familia se pierde en el espacio: *Perdidos en el Espacio*, por ejemplo, o un extraterrestre cae en la cochera de una familia clase media: *Alf*, o un grupo de médicos atiende en urgencias: *E.R.*, etc. etc. De la misma forma se puede describir el eje de cruces de una tira cómica, una niña consciente de la política y que odia la sopa: *Mafalda*. Un muchacho inteligente y soñador que habla con su tigre de peluche: *Calvin y Hobbes*. Uno nuevo rico que soporta a su esposa: *Educando a Papá*. Un extraterrestre bondadoso y con enormes poderes que ayuda a los humanos: *Supermán*.

Los artistas de la octava arte, al escuchar una idea de estas, calculan el kilometraje que puede tener. Qué pasa en cada episodio es algo a resolver a posteriori y es pura carpintería, ni siquiera es lo más importante.

6- EL AUTOR-ARTISTA O ENTRETENEDOR

El cine es una obra tradicional, en muchos sentidos es como una novela donde el artista puede tomarse todas las licencias que desee, y donde el artista, casi siempre, es más importante que la obra. En el cine de espectáculo ese artista puede no ser el director sino el actor y el lenguaje popular reconoce como artistas precisamente a esos actores, a los que están frente a la pantalla y no detrás de ella. Pero cuando el cine se corre hacia la orilla del autor (cine de autor) entonces es el director el que se lleva el crédito e importa más que la película sea de tal o cual director que la película misma. Por ejemplo, así una película como la *Naranja Mecánica* sea adaptada de un libro, es muy difícil que otro director trate de rehacer o volver a montar la película de Kubrick, mientras que una obra como Hamlet ha sido montada de mil formas en cientos de lugares y con seguridad lo seguirá

siendo, pues la obra tiene una vida propia que acompaña a Shakespeare mucho mayor que la que tiene una película de Fellini frente al mismo Fellini, o cualquier otro de los directores autores.

Este proceso es lo que hace que las artes vayan siendo nuevas y se sumen a las lista de las seis clásicas o tradicionales (renacentistas). Siguiendo el ejemplo, en el caso de Shakespeare, es el escritor el que importa y lo mismo puede decirse para Esquilo o Sófocles, por eso sus obras quedan para que múltiples directores las reinterpreten y hagan sus disímiles puestas en escena. Cuando estamos frente al séptimo arte es el director quien importa mucho más que el escritor y por eso el público espectador puede conocer los nombres de los directores pero difícilmente conocerá los nombres de los guionistas. Conocerá los nombres de los actores pero no los de los guionistas. Por eso, aunque queda un texto escrito como Hamlet o Medea, es muy difícil que otro director ensaye a hacer esa película nuevamente. Para el caso de la octava se va un paso más adelante y el mismo director pierde esa aureola que tiene en el cine para que sean los actores, los personajes encarnados, los que en realidad conozca y recuerde el público.

Nadie sabe, ni interesa, qué actores encarnaron los personajes de la Medea de Eurípides, sólo importa el autor. En la octava, en cambio, poco importa cuál fue el "Eurípides" que escribió una serie para televisión, lo que importa es cuáles fueron los actores que la encarnaron.

El quehacer artístico, el perfil mismo del artista sigue derivando de las artes tradicionales para crear un nuevo artista, uno que no se diferencia claramente de su público. Aún no es el público quien "realizará" la obra de arte como en la novena pero ya en esta octava el artista ha dejado de ser diferente a su público. No se trata de un ser elevado, de un ser iluminado, de un demente de

intuición ni un genio, se trata de uno más, otro como su público, alguien que comparte sus límites morales, su estrecha perspectiva y por lo mismo los represente con facilidad permitiéndoles sumirse en su obra sin la necesidad de cambiar.

7- DEONTOLOGÍA-LA OBLIGACIÓN MORAL

El salto industrial de finales del siglo XIX no sólo trajo el cine sino que entrado el siglo XX apareció la radio con su capacidad de saltar sobre el horizonte inmediato, romper el escenario y encontrar su público sentado y atento, disperso por lo ancho de una vasta geografía. Este nuevo soporte electromagnético, intangible, que volaba por el aire, por el espacio público y que estaba al alcance de cualquiera con una antena, exigía del autor y de su "presentador" una obligación moral implícita. A diferencia de las demás artes donde el espectador había decidido acercarse a ellas, en las que se cruzaba un umbral y muchas veces se pagaba por ello, fuera el evento una galería o museo, un concierto, una obra de teatro, incluso una sala de cine, con la radio esta "entrada", este

control desapareció y por lo tanto el arte se hizo público invadiendo el espectro electromagnético sin discriminación.

El frenesí del cambio de siglo acogió la carrera que diferentes innovadores generaron alrededor de la invención de esta nueva tecnología. Aún hoy se discute si su inventor fue el ingeniero ruso Aleksandr Stepánovich Popov, si fue el italiano Guillermo Marconi, si fue el croata Nikola Tesla, el español Julio Cervera Baviera, o hasta el estadounidense Nathan Stubblefield. Lo que es claro es que cada uno de ellos se apoyó en los avances de los otros y al borde final del siglo XIX se hizo la primera transmisión sobre el canal de la Mancha y dos años después, en 1901, ya se transmitió sobre las aguas del Atlántico uniendo para siempre a Europa y América. De ahí en adelante tardó muy poco para que el mundo estuviera cubierto en su totalidad y configuráramos una sociedad completamente nueva donde siete décadas más tarde la idea de Mac Luhan de la *aldea global* conseguiría sentadero y el debate sobre *el medio es el mensaje* tendría cabida.

Una vez se tuvo resuelta la técnica de transmisión electromagnética se hicieron necesarios los contenidos, unos que estarían moldeados por el medio mismo (el medio es el mensaje) y en este caso tendrían un gran valor auditivo. No debe extrañarnos que la primera transmisión radial, propiamente dicha, haya sido de una obra de arte. La misma ocurrió en la nochebuena de 1906 y se hizo desde Massachusetts, especialmente para buques que eran quienes poseían los receptores. El material transmitido fue la melodía *O Holy Night,* tocada al violín por el mismo Fassenden, productor y artífice de esta primera transmisión, y luego él mismo leyó un aparte de la biblia. Catorce años más tarde, en Argentina, se transmitían las óperas de Wagner creando así, posiblemente, la primera radiodifusora del mundo, y durante los años veinte surgieron distintas

emisoras que transmitían regularmente noticias y música. Muchas de las nacidas en la década de los 20´s aún perviven, como la BBC que ha sido fundamental en Inglaterra. Se cree que los primeros países en comenzar con la radiodifusión fueron los Países Bajos en 1919, seguidos al año siguiente por Colombia. Pero, como sus patentes, estas fechas siguen en discusión, por ejemplo en Colombia el presidente envió un mensaje el 12 de abril de 1923, a Guillermo Marconi, con el que inauguraba oficialmente la radio en el país. Como quiera que sea, en los años siguientes cantidad de países se unieron a la lista y aunque parezca increíble hay países que no llegaron a la radio sino hasta la década de los 70s, como Bután.

En los años 30´s ya existían los disjockeys y los jingles publicitarios, la radio seguía buscando sus formas y sus contenidos.

El resultado fue que los artistas que generaron obra para este medio se vieron obligados a una autocensura, a fijar una línea moral que no podían transgredir.

La legislación, que no existía, se fue generando a posteriori y de acuerdo a la experiencia, que el mismo quehacer estético, de entretenimiento y comunicación, que había surgido. Era la realidad y sus condiciones la que iba moldeando el nuevo medio. El hundimiento del Titanic en 1912 y la desinformación radial que se multiplicó en la prensa durante 3 días hizo que muchos países agilizaran políticas frente al medio. La muerte en Medellín, en un accidente aéreo, de Carlos Gardel, en 1934, creó el periodismo radial en Colombia, y así, los distintos hechos históricos y la pugna entre los medios noticiosos tradicionales y la inmediatez de la radio fue creando las políticas,

las leyes y los acuerdos y estilo propio de la radio como la conocemos hoy. Esta condición no fue exclusiva de la radio sino de todos los soportes o medios que se engloban en la octava arte.

Sobre la misma tecnología electromagnética se pudo transmitir imágenes dando nacimiento a la televisión. Este invento, que al igual que la radio tiene muchos autores que pelean su gloria, debió esperar al final de la segunda guerra mundial para extenderse como una pandemia por el mundo entero hasta llenar las siluetas urbanas con las espinas de pescado que era como lucían las antenas. Hasta lo barrios más humildes y los rincones más apartados acusaban las antenas sobre sus techos. Igual que la radio, la televisión podía ser bajada por cualquiera con un receptor de forma gratuita y pública. La naciente sociedad de consumo, la publicidad, (otra arte de la octava) y la televisión hicieron un trío en que todos ganaban, incluido el público. La publicidad lograba una penetración que nunca había sospechado y, aunque una cuña de televisión es muy costosa, no hay medio o soporte más barato para llevar un mensaje a cada persona. Una cuña de televisión lleva el mensaje a cada usuario por menos de lo que vale entregarle un volante y es un mensaje audiovisual de 20 o 30 segundos. Una vez que se rompió el círculo vicioso en que se encontraba la televisión, al principio, (no había quien la produjera porque no había quien la viera y no había quien tuviera televisor porque no había quien produjera televisión) y hubo suficiente masa crítica, ya no hubo quien detuviera el avance de la misma y la televisión permeó la sociedad hasta los tuétanos. La gran sociedad estaba creada, una sociedad cuya economía capitalista estaba montada en el consumo necesitaba de ventanas publicitarias para crear los deseos.

Casi todos los electrodomésticos, que impulsaron la idea del confort, del nuevo estilo de vida, de la modernidad, la nevera, la licuadora, la aspiradora, la lavadora, fueron popularizados antes de

que existiera la televisión pero posteriores al nacimiento de la radio. En un principio la publicidad era inocente y le bastaba con mostrar el producto y cómo suplía una necesidad pero a medida que fueron pasando las décadas, que las necesidades básicas quedaron satisfechas, se hizo necesaria una publicidad más subliminal, una que creara nuevos deseos, deseos de prestigio y necesidades más allá de la reales. La publicidad fue madurando a medida que la ingeniería social lo hizo y caminó de la mano de nuevas ciencias como la sociología y sus atiborradas estadísticas. Sin embargo, el público que se vio bombardeado por estos mensajes comerciales recibió a cambio entretenimientos, información y cultura de forma gratuita. El público ganaba acceso a eventos culturales sin tregua y los creadores de contenidos obtenían, automáticamente, un patrocinador, la industria que necesitaba promocionar sus productos.

Por supuesto todas las formas de expresión de la octava arte están obligadas a mantener este carácter de públicos y, por supuesto, estrategias como el cable y demás métodos de pre-censura funcionan para dar a la televisión la libertad que tenían las artes anteriores. Entonces es posible presentar el más crudo porno o cualquier nivel de violencia.

Pero debe entenderse que esta forma de distribución "entorpecida", cablear en vez de lanzar por el aire, no es más que una prótesis de pre-censura necesaria para trastocar una condición que le es propia a la octava arte. Como resultado adicional esta nueva forma de distribución rompe la relación entre la publicidad y la gratuidad de los contenidos, en el cable el usuario paga y espera no tener publicidad. Hoy, a pesar de que la gente paga por ello, recibe publicidad y una constante repetición de los mismos capítulos y películas.

La tira cómica, a la que torpemente se ha llamado la novena arte, es otra de las manifestaciones de la octava arte y cumple con todas sus condiciones.

No obstante que el soporte sobre el que este se publica, una revista o un periódico, es algo que se compra y no circula gratuitamente existe un concepto para este tipo de publicaciones que es la cantidad de lectores por ejemplar y que siempre es mayor que el número de compradores (normalmente se calcula entre 3 a 5 lectores por un medio de estos). Eso lo hace diferente a un concierto en que el que paga la boleta o cruza la registradora es el mismo que ve la obra.

Su carácter público y masivo también configura la octava arte obligándola a hacer concesión con el más inocente de los lectores. Por ello el romance entre la obra y su público es uno que se ajusta permanentemente en un ir y venir de mediciones de *rating* y otros estudios que rayan en la mercadotecnia.

8- MASS MEDIA-EL MÁS INOCENTE DE LOS LECTORES

La televisión ha sido un fenómeno tan masivo e invasivo que ha transformado la sociedad. La sociedad se moldea a partir de lo que ve en la televisión y, a su vez, la televisión reafirma y recicla los nuevos deseos y paradigmas de la sociedad en la que está inmersa.

Hay, entre la sociedad actual y la televisión, un romance de entendimiento de doble vía tan absoluto que el poder de este medio de expresión es indudable y su participación en la formación de opiniones, modas, tendencias, y hasta nuevas tradiciones es innegable.

La televisión ha remplazado al contador de cuentos que la humanidad arrastra desde que comenzó a reunirse alrededor del fuego y que ya había asumida la radio antes de ser desplazada, rotundamente, por la imagen en movimiento.

La televisión se ha convertido en un evento social que se disfruta en privado. Un evento social que es la suma de millones de eventos individuales. Por eso los programas grabados no tienen el impacto de los que se ven al mismo tiempo que "todo el mundo" pues es esta condición la que los convierte en un eventos social, algo de qué conversar al día siguiente en el lugar de trabajo, algo que aportar a esa "pequeña charla" y remplaza temas como el del clima que no aportaba más que pocas líneas.

La televisión se ha compenetrado tanto con la sociedad actual que se le dedica un promedio de 4,5 horas diarias, en promedio.

Tanto ha permeado la sociedad que se ha metido a los lugares más íntimos del hogar y sirve como niñera para distraer a los niños, o como evento familiar en que nadie tiene que hablar con el otro sumiéndose en una "lectura" individual. Quienes detentan el poder ven en este medio una excelente forma de mantener la atención al mismo tiempo que dispersan a la sociedad. Es un elemento que permite tener a todos mirando lo que quiero sin que comenten entre ellos, porque cualquiera que hable mientras hablan los personajes del programa televisivo será mandado a callar por quienes lo rodean. Cualquier experto en métodos de control sabe que es la situación ideal, una en que sólo escuchan al poder y los oprimidos no se hablan entre ellos. Por todas estas razones y muchas otras la televisión se convirtió en el sello del siglo XX y está aquí para quedarse con nosotros. Algunos

teóricos como Lev Manovich insisten en que somos una sociedad que desde la pintura se ha enamorado de la pantalla y cada vez más dispone de ella en más ámbitos y dispositivos. Hay una pantalla en la lavadora, en el celular, en el teléfono fijo, en el dvd, en la nevera, en el vehículo, en los juguetes, en casi todo hay una pantalla.

Tan importante se ha hecho la televisión que muchas legislaciones la han elevado a la calidad de inalienable e inembargable apoyándose en el derecho a la información. Poder ver televisión se ha convertido en un derecho humano fundamental y universal.

Y, como la radio, la televisión se ve obligada a cargar una autocensura, a demarcar una línea moral, incluso a promulgar unos modelos de vida y no apologizar otros inaceptables en cada sociedad donde se produce.

Claramente se ha convertido en una herramienta política, en la más importante fuente de entretenimiento, en la primera fuente de información o desinformación y en el espejo de comportamiento estético y pozo de los deseos.

Con una mediación del *rating* cada vez más en tiempo real, la televisión cierra el bucle de ese romance que ha creado con su público. Aunque se diga que sus contenidos no son artísticos, que son de pésimo gusto, que son violentos, que exhortan a comportamientos alejados de la sociedad que la observa, la televisión es, y lo será cada vez más, reflejo exacto de lo que esa sociedad quiere ver y las mediciones de rating así lo demuestran.

Convertidos en los mayores elementos de entretenimiento de la sociedad actual, fuentes de información al punto de haber derivado en un derecho humano fundamental; el de la información, los soportes sobre los que viajan las distintas manifestaciones, de la octava arte, se deben a su público y no pueden traicionarlo. Por estas condiciones el artista a cargo de las obras para estos soportes debe descender de la torre de marfil y pararse en la acera con los de a pie. Las grandes y complejas elucubraciones estéticas no tienen cabida en la octava arte ni interesan a esta. Las obras profundas que sólo una minoría comprende no tiene asidero en estos formatos y su falta de público las extingue rápidamente.

Se ha atribuido o exigido al arte que tenga un poder transformador. Se ha pensado incluso que este poder es esencial al quehacer artístico. Que una obra de arte debe ser transformadora, que debe inquietar, que debe trastocar los valores, que debe permitir al espectador ver la realidad de una manera que antes no la había visto. Pero ¿por qué se ha decidido que estos son valores estéticos? La octava no transita estos caminos, no comulga con estos principios y por eso no es ninguna de las siete primeras, precisamente por eso es nueva y se ha convertida en la favorita de las masas.

No sólo el artista ha derivado desde ese desconocido que dejó su huella en las cavernas, en la cestería primitiva, en la cerámica y la orfebrería, aquellos anónimos para las generaciones de siglos posteriores hasta encumbrarse en un artista libre de "amo", ese romántico, como Beethoven, que decidido a encontrar la "verdad" en su obra se dedicó al arte sin ningún tipo de condicionamientos, por lo menos así lo creía y así lo aparentaba. Esa es la idea que aún tenemos del artista, la de ese artista romántico surgido apenas a principios del siglo XIX y acogido por la sociedad burguesa. Ese ideal de artista burgués no duró más de un siglo pero legó uno de los clichés que tanto

embelesan a la octava arte. Así mismo todos los demás clichés de la sensibilidad burguesa siguen vigentes en la octava y las telenovelas no se parecen a las novelas literarias del siglo XX sino precisamente a las novelas literarias del siglo XIX bien conocidas como novelas burguesas. María de Jorge Isaacs, Julián Sorel de Rojo y negro, Madame Bovary, Eugenia Grandet, Nana, Oliverio Twist, y demás séquito de personajes de la novela burguesa y romántica son los alter ego de los personajes que se repiten sin cesar en las telenovelas y seriados de la televisión actual. Y por supuesto, Leopoldo Bloom, del *Ulises* de Joyce, o Ulrich, del Hombre sin *atributos*, o Swan o Bloch, de *En busca del tiempo perdido* de Proust serían fracasos rotundos en televisión, serían apabullados por un bostezo masivo y exterminados por una falta de rating soberano. Por no mencionar a *Bartleby,* el escribiente de Melville.

Es como si el ojo y el oído literario siguiera siendo tonal y lo atonal y dodecafónica sonara a ruido. De la misma manera la música culta se ha distanciado de su público confinándose a círculos estrechísimos que parecen comunidades secretas, Stockhausen es tan desconocido como el bosón de Higgs, mientras que personajes como Julio Iglesias, Michael Jackson o Shakira son figuras mundiales hechas multimillonarias por un público amplio y que de grano en grano resulta más generoso que los antiguos mecenas y reyezuelos a los que tuvo acceso Bach o Mozart.

Así como los nuevos soportes tecnológicos y un nuevo público; la masa, moldearon a la octava, ya la Historia del arte había mostrado momentos evolutivos paralelos o similares a esto. En el giro del siglo XVIII al XIX, figuras como Haydn y Mozart, intentaron liberarse de sus "amos" que ordenaban las obras "a medida" sin éxito. Fue Beethoven quien realmente, y a gran costo, lo hizo pero no hubiera podido lograrlo de no existir una nueva clase social distinta a la aristocracia, la

burguesía, con ansias de poseer aquellos lujos y costumbres que habían sido exclusivas de la realeza, por ejemplo, los conciertos. Por la conjunción de estas condiciones fue posible la masificación del concierto público en que se pagaba para acceder, la construcción de edificaciones para este fin, e incluso, la invención de instrumentos con mayor volumen para satisfacer la necesidad de estos espacios y cantidades de público. Fue así como del clavicordio rasgado se pasó al piano forte o al piano percutido y personajes como Beethoven compusieron para este nuevo instrumento. Al pasar del siglo XVIII al XIX se confabularon estas condiciones para dar varios giros de tuerca. Un giro al artista y la forma de entenderse a sí mismo en su quehacer estético ya no como un sirviente de un gran señor sino como un elemento creativo de la sociedad. Un giro al público y la aparición de nuevas formas de este, no sólo los asistentes esporádicos a los salones cortesanos sino visitantes expresos de un evento cultural o artístico. E incluso, un giro al estilo de las obras y hasta a la forma y técnica de los instrumentos con los que se producía y ejecutaba este arte lo que repercutía en las partituras que se escribieran en ese momento. De igual manera, con la masificación del público, con el salto de un formato a la onda electromagnética, y demás condiciones que surgieron en los albores del siglo XX se dio un giro en las artes para crear algo completamente nuevo, la octava arte, el arte determinado.

9- TV: LA REINA DE LA OCTAVA

Aunque son varios los formatos que configuran la octava y disímiles en soporte, la televisión, por su calidad audiovisual, y por su penetración, es la reina de todos y los demás formatos tienen en esta un escenario de difusión. La televisión recoge la tradición teatral y cinematográfica, recoge la musical, recoge la visual y se enmarca en una pantalla como lo ha hecho la pintura, recoge la literaria desde la dramaturgia, y presenta a todas las demás, la danza, el comic y por supuesto es el escenario preferido de la publicidad.

¿Cuál ha sido el aporte específico de la televisión? ¿Qué cosa hubo en esta que no existiera en ninguna de las anteriores artes? La primera, sin duda, poder presentar eventos audiovisuales en tiempo real. En términos de lenguaje, de ciudadanía como una nueva arte, pesó más la capacidad de crear ejes de cruces que permitían mundos en que, a pesar de suceder eventos cada capítulo, el argumento nunca avanzaba, cada que un nuevo capítulo comenzaba volvía todo a estar como al principio del primer capítulo. Esta condición que surgió desde mediados del siglo XX, desde los inicios de la televisión, desde los clásicos como el Show de Lucy o El Llanero Solitario, responde a unas reglas intrínsecas *sine qua non*.

Por su condición de no avanzar y de repetir los personajes y sus relaciones cada uno de los ejes de cruces (y no son muchos) arroja un género. Si se trata de un grupo social mínimo, una familia, una vecindad, un grupo de trabajo, el resultado siempre será comedia. No puede la maldad presentarse cada semana sin que el contenido se vuelva morboso, por eso sólo es posible la comedia. Esto viene funcionando desde el *Show de Lucy* y sigue funcionando hoy en *Los Simpsons*, *Friends*, *Aquí no hay quién Viva* o *Don Chinche*. Incluso si son monstruos pero viven en familia generan comedia: *Los Locos Adams* o *La Familia Monster*, son ejemplos de ello. Las condiciones de este eje de cruces son claras. Los actores y las locaciones son las mismas en todos los capítulos y son diferentes situaciones las que ponen a rodar el argumento en cada episodio. Otro eje de cruces posible es el detective, el policía, el héroe que confronta al mal. En este caso el género es acción. Los personajes del bien siempre son los mismos así como sus locaciones pero en cada capítulo el mal es invitado, viene de fuera y trae su propio universo con sus propias locaciones. El bien y el mal se enfrentan y se cumplen los pasos: el mal parece que ganará, el bien se sobrepone y al final sale airoso para quedar listo para volver a actuar en el siguiente capítulo contra otro malvado

invitado. Este eje de cruces nos acostumbró a la figura de la *estrella invitada*. Otro eje de cruces es aquel que tiene a los servidores sociales como protagonistas, bomberos, médicos y paramédicos, etc. Este eje produce drama porque el invitado no es un antihéroe que vienen encarnando el mal sino una situación dramática de la que hay que salir, los ejemplos de esto van desde historias elementales como un gato en un árbol en *Area 12*, hasta las complejas y muy explícitas de *ER* o *Doctor House*. En este caso los protagonistas siempre son los mismos, las locaciones también pero los portadores del drama llegan del exterior en cada capítulo. El siguiente eje de cruces es el fugitivo. En este caso el protagonista se mueve a un universo donde el mal está instalado. Todos los personajes y locaciones son nuevas. El fugitivo puede llegar casualmente, y echando dedo, como en el caso de *El Fugitivo* o de *Hulk* o llegar invitado por la víctima como en *Los Magníficos*. Una vez reajustan el universo expulsando al mal, huyen a su situación de fugitivos minutos antes de que su eterno perseguidor los alcance.

Este puede ser, en términos de lenguaje, el único aporte de la televisión. Lo otro, la telenovela, o lo que llaman seriado, son novela literaria y teatro volcado a la pantalla, o en el mejor de los casos, cine hecho para la pantalla chica. Los musicales son los mismos conciertos, los noticieros son los periódicos y revistas presentados de manera dinámica, audiovisual. Los documentales son conferencias con excelentes ayudas visuales, todas las expresiones que cobija la televisión existían en algún otro soporte distinto a la pantalla. Incluso aquellos shows que utilizan la interactividad en tiempo real con la audiencia ya habían sido precedidos por la radio.

Es posible que los realities, que comenzaron desde el principio de la televisión y que se basan en la morbosa inclinación a conocer la vida "privada" de otros sean algo exclusivo de la televisión. Sin embargo, más que un lenguaje son un experimento antropológico que certifica la importancia que tiene la cámara como creador de eventos sociales y el deseo que hay de atisbar la intimidad ajena. Si hay una cámara presente el evento adquiere relevancia. Ese es el secreto del reality, no importa qué suceda, importa que suceda al aire, que sea presenciado de manera voyerista por millones. El tema puede ser cualquiera y los realities patentados antes de terminar el siglo XX se contaban por centenares. Así, aunque algunos autores como Eco pretendan que los realities son neo televisión en realidad existen desde hace muchísimas décadas, desde el surgimiento de la televisión, Cámara Escondida *Candid Camera,* estuvo al aire desde 1948 y en 1956, en Reina por un día, *Queen for a Day,* el público votaba para elegir a la ganadora. Lo que es cierto en todos ellos es que buscan reflejar la realidad de los espectadores, otra vez, como en el dramatizado, una realidad completamente maquillada, libreteada y editada.

Ese morbo por conocer la intimidad ajena adopta infinidad de formatos desde los que parecen de supervivencia, los de cámaras ocultas que registran las reacciones a situaciones inesperadas, o los *Talk Shows,* que ventilan problemas desmesurados.

10- LA PUBLICIDAD, LA CHICA RICA

La publicidad es quien garantiza que la octava pueda seguir existiendo. Las reglas son claras, si se quiere arte abierto o público entonces será a cambio de incluir publicidad en él, de llevar un mensaje comercial que acompañe al mensaje artístico, autoral, o el entretenimiento, de otra

forma es mensaje institucional. La publicidad es quien se encarga de vender y cerrar así el bucle entre productores y consumidores. La gran cadena extrae las materias primas de la naturaleza y las procesa añadiéndoles un valor, una utilidad. Ahora debe venderlas a los mismos obreros que las fabricaron, pagar a esos obreros por fabricarlas para que puedan comprarlas. Esa labor recae sobre la publicidad, es esta la que debe mantener la inercia de la sociedad de consumo, no permitir que se desacelere pues tal cosa produce recesión, desempleo, hambruna, etc. El modelo puede ser uno completamente absurdo y para nadie es un secreto que depreda el planeta a un ritmo insostenible en la misma medida en que genera, como subproducto, montañas de basura que no sabemos dónde enterrar. Pero eso es un problema ecológico, político, social, no es el problema de la publicidad cuya única motivación consiste en vender. No se entienda que propongo una ética maquiavélica, al contrario, la publicidad debe reconocer muy bien su responsabilidad social y además de vender, propender por un mejor planeta y una mejor humanidad, pero eso como su función social como industria, no como un criterio o imposición estética, exigencia que resultaría contraria al quehacer artístico mismo.

Tan importante es su papel que no se escatiman esfuerzos ni presupuesto para realizarlo y un comercial audiovisual para televisión de 30 segundos tiene suficiente dinero como para hacer una pequeña película. Los comerciales no ahorran en efectos especiales físicos ni de postproducción, no ahorran en iluminación, en escenografía, en música original, en nada. Pueden gastar presupuesto exagerados mientras logren un impacto. La razón para ello es que, a diferencia de los otros formatos de la octava arte, en la publicidad puede calcularse con bastante precisión la relación costo beneficio. Puede saberse cuánto produce un comercial en aumento de ventas y cuánta ganancia deja contante y sonante.

Los mejores directores hacen comerciales, los mejores fotógrafos, los mejores editores, los mejores modelos, lo mejor se concentra en producir esos pocos segundos que se emitirán una y otra vez para gozo del televidente, cuando se trata de una cuña televisiva. Pero lo mismo puede decirse para una valla, para un aviso de prensa o una cuña en radio. Las cifras que cuesta pautar esos mensajes en los distintos medios es mucho más de lo que cuesta producirlos.

Al igual que los demás formatos de la octava, la publicidad viene pre-determinada. Se sabe la extensión en el tiempo (si es una cuña para radio o TV) o en el espacio (si lo es para prensa u otros formatos como vallas, afiches, etc.). Se debe ceñir a un "eje de cruces" pues si se trata de hacer publicidad para Pepsi, la decisión de la nueva generación (que repiten hace décadas) deberá estar en el núcleo del mensaje. Si para la competencia, habrá que insinuar que se trata de la chispa de la vida. Si es para Bennetton es inevitable jugar con la tolerancia y la diversidad. Si es para Jhonnie Walker con la idea de seguir avanzando *keep on walking,* en fin, cada marca dará sus pautas de identidad y los publicistas saben que salirse de esa determinación, desbordarla, es arriesgar su puesto y su carrera. Dentro de esos límites crearán, diseñarán sus mensajes para segmentos de público definidos con precisión, retroalimentarán sus obras en grupos de enfoque (focus groups) y avanzarán siempre tratando de oxigenarse, de decir exactamente lo mismo de una manera completamente original.

LA NOVENA

LA NOVENA EL NUEVO SOPORTE: MÁQUINAS QUE PARECEN PENSAR

Un nuevo elemento en la ecuación surgió creando una novena arte, la interacción entre la obra y el espectador. Para ello, como para las demás artes, era necesario que existiera un soporte y este fue posible gracias a la aparición del transistor. Ese pequeño dispositivo, que diferente a todos sus antecesores, tenía tres terminales o patas en vez de dos era capaz de conmutación. Este mínimo avance hizo que se pudiera equiparar voltajes altos y bajos a 0´s y 1´s para dar vida a un sistema de notación en que, sólo con esos dos elementos, se podían nombrar todos los números y más adelante los colores, y creando algoritmos, y sumando los resultados, todo lo demás. Al fondo, lo que permitía a los computadores elaborar cálculos y obtener resultados consistía en aplicar estas

unidades de 1 y 0 o de corriente baja y alta al equivalente de valores de positivo y negativo. Al lograrlo los computadores pudieron aplicar la lógica de Boyle donde positivo y positivo es positivo, positivo y negativo es negativo, negativo y negativo es negativo. La misma lógica que aún se enseña a todos los estudiantes de secundaria del mundo. Con esto se permitió crear compuertas lógicas que recibían dos valores y daban un resultado de ellos. La suma de miles y miles de estas compuertas creo las primeras calculadoras que nos asombraron a mediados del siglo XX. En 1954 IBM presentó al mundo la primera calculadora con transistores incorporados abriendo una competencia feroz a las calculadoras mecánicas que dominaban el comercio, la industria y la ciencia. En tan poco como 3 años, IBM ofreció su avance de manera comercial. Aquello era un enorme dinosaurio que ocupaba varios armarios y que para la época costaba unos 80 mil dólares estadounidenses. Para ese mismo 1957, una empresa japonesa, de la naciente industria que reconstruiría ese país devastado por la Segunda Guerra mundial, la Casio, lanzó una calculadora "compacta" que no era electrónica sino eléctrica y usaba el abuelo del transistor, el relé, en vez de este. No sólo para los teóricos era claro que el futuro de las máquinas de calcular estaba en la electrónica sino para los mismos fabricantes de calculadoras mecánicas. Durante la década de los 60´s empresas como Punch Bell, Sony, Canon, Olivetti, Sharp, Texas Instruments, Toshiba, y otras, entraron al mercado. Al final de esa década la calculadora estaba madura y en los tres primeros años de la década de los 70´s se hizo compacta, barata y, por ende, al alcance de todos.

Estos pequeños adminículos, que hoy pueden medir lo mismo que una tarjeta de crédito y costar menos que un almuerzo, jalonaron el desarrollo de los minicomponentes, lo que favoreció a otro invento paralelo que usaba sus mismos principios, el computador. Esta máquina capaz de examinar miles de datos a una velocidad sobrehumana, en su versión moderna, surgió en Inglaterra durante

la Segunda Guerra Mundial en un afán por descifrar los códigos de los Nazis. Su desarrollo continuó y para la década de los 80´s eran máquinas enormes que ocupaban cuartos enteros con pesados sistemas de refrigeración y capaces de procesar menos datos que cualquier computador portátil de principios del siglo XXI.

Ya estaba creada la máquina que aunque no pensaba, en el sentido estricto, sí era capaz de realizar operaciones exclusivas de la inteligencia como las operaciones matemáticas y por supuesto mucho más que eso.

2- EL NOVEDOSO CANAL DE DISTRIBUCIÓN

Muy temprano, a principios de la década de los 60´s científicos académicos en Estados Unidos se concentraron en avanzar hacia la posibilidad de que estas máquinas se intercomunicarán y sirvieran en la transmisión de datos. Licklider publicó, en 1960, un ensayo, *Simbiosis Hombre-computadora*, en que anunció lo que vendría como red mundial: *"Una red de muchos (ordenadores) conectados mediante líneas de comunicación de banda ancha"*. El Departamento de Defensa de los Estados Unidos puso sus ojos en Licklider para la oficina de procesado de información: ARPA (que se rebautizaría en 1972 como DARPA). De esta investigación surgió ARPANET, en 1967, uno de los pilares de internet. En 1962, Humberto Eco publicó su libro *Obra Abierta,* algo que sería parte integral de un lenguaje, el no lineal e interactivo, que apenas si

comenzaba a vislumbrarse, en privado, por unos pocos clarividentes. Rolando Barthes, otro semiólogo destacado, por la misma época, propuso que toda obra debería ser abierta o moriría.

En la década de los 90´s se creó la red mundial como la conocemos. Ya para 1995 nació *amazon.com, ebay y Craiglist,* en 1996, *Hotmail,* en 1997, *Babel Fish,* en 1998, *Google,* en 1998, *Yahoo Clubs, Paypal,* y en 1999, *Napster.* Al finalizar su primera década ya estaba madura y era más o menos igual a como la conocemos hoy en la segunda década del siglo XXI.

Mientras que a la radio le tomó 75 años alcanzar sus primeros millones de escuchas, a la televisión sólo le tomó tres décadas para sumar decenas de millones y al internet, unos pocos años, si acaso un lustro. El nuevo medio tiene un público formidable. Las personas navegan cientos de miles de horas cada día, envían millones de mensajes de texto, suben millones de horas de video, millones de fotos, se actualizan millones de perfiles cada día, y no para de crecer. Un juego puede tener decenas de millones de clientes en una semana. Cada vez la obra encuentra su público con mayor presteza y cada vez es más multitudinario.

3- UN NUEVO LENGUAJE

Ya existía el soporte e incluso un canal de distribución masivo, donde los originales y las copias son idénticas y sin fronteras pues su geografía es orbital. Pero los códigos de programación resultaban crípticos para la gran mayoría de la población. Aunque existían las máquinas capaces de procesar datos, soportar imágenes, video, audio, y texto, todos los elementos que las artes habían trabajado, la interacción entre esos softwares y los usuarios era poco amable, difícil y muy esotérico. Los desarrolladores se concentraron en mejorar ese punto de encuentro entre la máquina y el usuario: la interfaz. En 1985 se lanzó Windows, aunque no estaba listo para salir al mercado, y el año siguiente, Apple produjo su Machintosh, ambos sistemas basados en ventanas que se abrían dentro de la pantalla. Una idea que Steve Jobs había sacado de un experimento que llevaba a cabo Xerox pero al que no habían visto realmente su proyección. Para entonces ya existían otros

elementos de esta interfaz como el teclado y se comenzó a introducir el ratón (mouse). Sin embargo, los nuevos conceptos, que le eran ajenos a las demás artes, comenzaron a surgir: transparencia, navegabilidad, orientación, usabilidad, etc. Todos relacionados con la amabilidad que podía tener un computador frente a su usuario. Este avance era necesario para lograr que el computador personal se popularizara.

4- LA METÁFORA

Los pioneros entendieron que sería muy difícil obligar a la gente a aprender a comportarse, a guiarse, a usar un mundo completamente nuevo, esa realidad virtual. Rápidamente, entendieron que lo mejor era igualar ese mundo virtual al mundo físico, uno que los usuarios ya conocían. Un ejemplo conocido para explicar esto se refiere al nacimiento de un carro volador que podría ser manejado, por ejemplo, con el movimiento de la cabeza. Pero ello implicaría que todos los conductores tendrían que reaprender a conducir. Por lo tanto se supone que, de inventarse, el mismo vendría con timón y con pedal de freno, de manera que cualquier conductor pueda manejarlo sin tener que aprender desde cero. Igual cosa pasó con los computadores y la metáfora se hizo presente para hacer similar el mundo virtual al físico. A la pantalla inicial se le llamó

escritorio, los documentos se representaron como una hoja de papel. Los conjuntos o grupos que podía el computador armar con estos documentos se llamaron carpetas. Al sitio en que se podía poner un documento para que desapareciera se le entregó el icono de una caneca de basura. Y los programadores hicieron mucho más código ahora no sólo para que la máquina realizara la labor requerida sino para que la presentara en pantalla dentro del orden de estas metáforas. Es con código como se hace posible "arrastrar" un documento, representado como una hoja, hasta la caneca de basura y "echarlo" ahí. Esa acción remplazaba la serie de comandos escritos necesarios para borrar de la memoria del computador un archivo. El correo terminó representándose por un sobre. Y así cada uno de los archivos y cada una de las acciones fue acercándose a metáforas del mundo físico para hacerse transparente a millones de usuarios que por primera vez en la vida se acercaban a un computador. Las nuevas generaciones dan por hecho todos los símbolos pero en un principio hubo muchas propuestas, y como en el idioma, fue el uso el que decidió cuáles permanecerían y se convertirían en estándares. De otra parte, que más del 90% de los computadores del mundo usen el software de Microsoft no sólo ha hecho a Bill Gates el hombre más rico de la Historia sino que ha unificado y estandarizado el lenguaje, tanto en el back end (el código) como en el front end (la interfaz).

5- MULTIMEDIA: SÍNTESIS DE LAS ARTES MÁS SOFTWARE (PROGRAMACIÓN)

Es importante distinguir la multimedia de la macromedia. La segunda se refiere al uso de distintos elementos dentro de alguna de las manifestaciones tradicionales, alguna de las ocho artes anteriores. Por ejemplo, una obra de teatro que incorpora proyecciones se considera macromedial. Es posible, aunque será discutible, considerar a la ópera el primer gran ejercicio de macromedia pues mezcló el teatro y la música. El multimedia se refiere a la posibilidad que ofrece el computador de mezclar imágenes, texto, video, sonido y, especialmente, la interacción, o sea software (programación).

La multimedia surgió con gran rapidez, una vez existieron los computadores personales capaces de manipular los distintos formatos (audio, video, imágenes, texto), y el mercado puso a disposición de los artistas software diseñado para este fin. El gran abuelo fue Director, de la empresa Macromedia. Este era un programa que entendía un código propio muy coloquial. Por ello, los creadores podían "hablar" con el software, en inglés, dándole instrucciones parecidas a las que se le darían a un ser humano. Director reinó durante muchos años hasta que el grueso de lo creado exigía poder ser trasmitido por internet. El estrecho ancho de banda impedía que los productos multimediales producidos con Director, que eran muy pesados, circularan, y sus obras se difundieron en CD ROM (Rom para Reading only memory). La misma empresa lanzó, en 1997, un software capaz de producir obras multimediales de bajo peso y esto lo hizo popular de inmediato. Este nuevo software, Flash, traía su propio código pero al igual que el de Director podía ser aprendido con facilidad. Además, la interfaz autoral permitía que las acciones del artista fueran traducidas por el software a código. El artista ejecutaba sus acciones dentro de la metáfora y el software se encargaba de traducirlo a código. Hoy, estamos tan acostumbrados a ello que lo damos por hecho. Cuando echamos un baldado de pintura sobre una superficie ejecutamos una acción metafórica, pero es el software el que convierte eso en código, para el caso de Flash, actionscript, para el caso de Director, lingo, o en las entrañas de su cerebro de transistores, ECMA script.

6- NO LINEALIDAD: LA NUEVA NARRATIVA

Algunas de las artes como la pintura, la escultura y la arquitectura no incorporan el tiempo. Se exceptúa en el caso de la escultura y la arquitectura el tiempo que necesita el observador para rodearla o recorrerla, y aunque eso puede ir cambiando su percepción inicial el objeto observado no cambia en realidad. Otras como el teatro, la música, el cine, y muchas de las englobadas en la octava como la televisión, tienen como materia prima el paso del tiempo, la acción.

Sin embargo, la obra que va desarrollándose con el paso del tiempo, como en la dramaturgia, lo hace siempre en el mismo orden. La primera escena de una película siempre es la primera escena y la última es la última. Cambiar ese orden implicaría romper el trabajo de montaje, elemento

esencial en el lenguaje del cine. Igualmente, cambiar el orden en una obra de teatro romperá la administración de los enigmas, el juego del suspenso, el orden de los sucesos y su comprensión.

La multimedia, como soporte o medio de expresión para los artistas, presentaba, por primera vez, la no linealidad. He aquí uno de los elementos que la hace un arte completamente nuevo y por lo cual se puede considerar la novena arte.

El usuario exigía ahora que todos los contenidos estuvieran al alcance de su albedrio simultáneamente. Cuando prendemos un computador no esperamos tener que ver los programas en orden, o los archivos en un orden específico, esperamos poder acceder al archivo que deseemos de primero y de segundo o de último el que se nos antoje. Esta forma de acceder a contenidos, sean estos artísticos o no, ha permeado la tecnología y ha germinado en el cerebro de las nuevas generaciones. A veces se piensa que la multimedia está presente sólo en los CD Rom, o en la internet, pero olvidamos que hay menús que permiten seleccionar los contenidos a discreción en los teléfonos, incluso en los fijos. Así es cuando escuchamos una grabación que nos indica que para tal opción usemos la tecla 1 para tal otra la tecla 2. La multimedia está presente en un cajero electrónico, en el control de la televisión, en la pantalla de manejo de una lavadora, de un microondas, etc., etc., convirtiéndose en una forma de pensar y una costumbre de acceder a la información o a los contenidos. El público se ha ido desacostumbrando a la linealidad y en épocas de afán, y aparentes libertades individuales, en tiempos de múltiples opciones sobre las cuales decidir, esta práctica parece que no tiene reversa.

7- TAXONOMÍA: LA REGLA DEL NUEVO LENGUAJE

Al perder el autor el control del orden en que el espectador vería su obra quedó impedido para usar el lenguaje del montaje y toda la construcción paulatina de la dramaturgia. El nuevo autor se enfrentaba a una serie de contenidos que debía presentar de manera simultánea al espectador. Para lograr tal cometido, esos contenidos, nodos, debían ser categorizados, agrupados en conjuntos y subconjuntos. Un multimedia, como lo es internet, no es más que una serie de menús y cada opción en un menú de estos es una categoría, un conjunto. La totalidad de estos conjuntos suman el 100% de la obra.

La navegación es un proceso de elegir entre las distintas opciones categorizadas por el autor e ir accediendo a conjuntos más específicos hasta llegar finalmente al contenido. Dicho de otra manera, la multimedia es un árbol que se va ramificando hasta llegar a cada hoja, que es el contenido, cuando las ramas no han sido más que menús.

Cada autor aporta su sesgo a su obra indistintamente del arte en el que se exprese. Lo mismo aplica para los artistas multimediales cuyo sesgo o mirada queda explícita en la taxonomía que construyen para presentar sus contenidos.

8- POSMODERNISMO: LA RECOMPOSICIÓN DE FRAGMENTOS

El movimiento moderno perdió toda vigencia a mediados del siglo XX y se desplomó su esperanza en la verdad para dejar un reguero de fragmentos que ahora, con un pensamiento débil, deberían reconstruirse. El filósofo contemporáneo, Vattimo, define así el pensamiento débil: *"Frente a una lógica férrea y unívoca, necesidad de dar libre curso a la interpretación; frente a una política monolítica y vertical del partido, necesidad de apoyar movimiento sociales transversales; frente a la soberbia de la vanguardia artística, recuperación de un arte popular y plural; frente a una Europa etnocéntrica, una visión mundial de las culturas."*

Al fondo, todas las certezas que construyó el Moderno se derrumbaron frente a la idea de que no existen tales verdades, ni por lógica férrea, ni por dictamen del partido, ni por un régimen eurocéntrico. La verdad surgía en muchos ámbitos, geografías y culturas de manera diferente y aun así valedera. Los artistas de la novena arte, el arte nacido en un mundo posmoderno y globalizado, se ven obligados a reconstruir el mundo y su realidad a partir de fragmentos de verdad, ninguna absoluta, dentro de ese pensamiento débil.

El filósofo, Foucault, comienza su libro *Las palabras y las cosas,* refiriéndose a un cuento de Jorge Luis Borges en que este cita cierta enciclopedia china, para indicar su alteridad frente a occidente, donde se clasifican los animales. En el cuento de Borges su personaje central, John Wilkins, está dedicado a crear una nueva taxonomía que englobe todo lo que existe: *"Descartes, en una epístola fechada en noviembre de 1629, ya había anotado que mediante el sistema decimal de numeración, podemos aprender en un solo día a nombrar todas las cantidades hasta el infinito y a escribirlas en un idioma nuevo que es el de los guarismos; también había propuesto la formación de un idioma análogo, general, que organizara y abarcara todos los pensamientos humanos. John Wilkins, hacia 1664, acometió esa empresa.*

Dividió el universo en cuarenta categorías o géneros, subdivisibles luego en diferencias, subdivisibles a su vez en especies. Asignó a cada género un monosílabo de dos letras; a cada diferencia, una consonante; a cada especie, una vocal. Por ejemplo: de, quiere decir elemento; deb, el primero de los elementos, el fuego; deba, una porción del elemento del fuego, una llama. En el idioma análogo de Letellier (1850) a, quiere decir animal; ab, mamífero; abo, carnívoro; aboj, felino; aboje, gato; abi, herbívoro; abiv, equino; etc. En el Bonifacio Sotos Ochando (1854),

imaba, quiere decir edificio; *imaca*, serrallo; *image*, hospital; *imafo*, lazareto; *imarri*, casa; *imaru*, quinta; *imedo*, poste; *imede*, pilar; *imego*, suelo; *imela*, techo; *imogo*, ventana; *bire*, encuadernador; *birer*, encuadernar. (Debo este último censo a un libro impreso en Buenos Aires en 1886: el Curso de lengua universal, del doctor Pedro Mata)."

En términos multimediales John Wilkins plantea un primer menú con cuarenta botones que llevarán a un nuevo menú de *diferencias* y luego a uno de especies, uno de género, uno de diferencias de género, etc., hasta llegar a un animal específico, al nodo, al verdadero contenido. En el último nivel del árbol, los contenidos propiamente, son todo lo que existe.

Pero no es este fragmento del cuento de Borges el que cita Foucault en su introducción sino precisamente el de la supuesta clasificación de la enciclopedia china que se titula *Emporio celestial de conocimientos benévolos*: "los animales se dividen en (a) pertenecientes al Emperador, (b) embalsamados, (c) amaestrados, (d) lechones, (e) sirenas, (f) fabulosos, (g) perros sueltos, (h) incluidos en esta clasificación, (i) que se agitan como locos, (j) innumerables, (k) dibujados con un pincel finísimo de pelo de camello, (l) etcétera, (m) que acaban de romper el jarrón, (n) que de lejos parecen moscas."

El efecto desestabilizador que apenas podemos disimular con una sonrisa desde nuestra estructura taxonómica de Linneo, es lo que llama poderosamente la atención de Foucault: *"Este libro nació de un texto de Borges. De la risa que sacude, al leerlo, todo lo familiar al pensamiento —al nuestro: al que tiene nuestra edad y nuestra geografía—, trastornando todas las superficies*

ordenadas y todos los planos que ajustan la abundancia de seres, provocando una larga vacilación e inquietud en nuestra práctica milenaria de lo Mismo y lo Otro."

En este ejemplo de los animales vemos cómo nuestro pensamiento está ligado a esquemas taxonómicos que nos permiten aprehender el mundo. Mis estudiantes conocen bien mi interés por comparar taxonomías que intentan clasificar la totalidad de los animales y en especial por aquella bíblica presente en el Levítico, en su capítulo 11, en que se clasifican los animales según si pueden comerse o no, según si son puros o impuros para un judío: *"El Señor se dirigió a Moisés y Aarón, y les dijo:* [2] *«Digan a los israelitas que, de todos los animales que viven en tierra, pueden comer* [3] *los que sean rumiantes y tengan pezuñas partidas;* [4] *pero no deben comer los siguientes animales, aunque sean rumiantes o tengan pezuñas partidas: El camello, porque es rumiante pero no tiene pezuñas partidas. Deben considerarlo un animal impuro.* [5] *El tejón, porque es rumiante pero no tiene pezuñas partidas. Deben considerarlo un animal impuro.* [6] *La liebre, porque es rumiante pero no tiene pezuñas partidas. Deben considerarlo un animal impuro.* [7] *El cerdo, porque tiene pezuñas, y aunque las tiene partidas en dos, no es rumiante. Deben considerarlo un animal impuro.* [8] *No deben comer la carne de estos animales, y ni siquiera tocar su cadáver. Deben considerarlos animales impuros.*

[9] *De los animales que viven en el agua, ya sean de mar o de río, pueden comer solamente de los que tienen aletas y escamas.* [10] *Pero a los que no tienen aletas y escamas deben considerarlos animales despreciables, aunque sean de mar o de río, lo mismo los animales pequeños que los grandes.* [11] *No deben comer su carne; deben considerarlos animales despreciables, y despreciarán*

también su cadáver. ¹² Todo animal de agua que no tenga aletas y escamas, lo deben considerar despreciable.

¹³ De las aves no deben comer las siguientes; al contrario, las deben considerar animales despreciables: el águila, el quebrantahuesos, el águila marina, ¹⁴ el milano, y toda clase de halcones, ¹⁵ toda clase de cuervos, ¹⁶ el avestruz, la lechuza, la gaviota, toda clase de gavilanes, ¹⁷ el búho, el cormorán, el ibis, ¹⁸ el cisne, el pelícano, el buitre, ¹⁹ la cigüeña, toda clase de garzas, la abubilla y el murciélago.

²⁰ A todo insecto que vuele y camine, deben considerarlo despreciable, ²¹ pero pueden comer de los que, aunque vuelen y caminen, tengan también piernas unidas a sus patas para saltar sobre el suelo. ²² De ellos pueden comer los siguientes: toda clase de langostas, langostones, grillos y saltamontes. ²³ Pero a todo otro insecto que vuele y que camine, lo deben considerar despreciable.

Nosotros separamos, de los animales que van por el agua, a los mamíferos de los peces en consideración de su sangre caliente, pero en especial de su capacidad de amamantar. No existía tal concepto en tiempos de Moisés pero al decir que de los que van por las aguas sólo deben comerse los que tengan escamas y aletas clasifican sin saberlo a los mamíferos en categoría aparte. Por supuesto quedan muchos otros como los calamares, los pulpos, cangrejos y muchos más. Al clasificar a los que van por el aire incluyen al murciélago junto con las demás aves y cuando se trata de insectos hacen salvedad con la Langosta pues de lo contrario sentenciarían a su pueblo a la muerte por inanición en caso de que una plaga de estas que acabara con sus cultivos y no pudieran comerlas en compensación.

Pero lo realmente interesante de esta taxonomía, con sólo dos categorías, los puros y los impuros, es que está escrita en nuestras entrañas y pensar en comer a algunos animales nos produce un instintivo salivar mientras que al pensar en otros tenemos arcadas de displacer. Algunos, sólo mencionarlos en relación con comerlos resulta ofensivo y muy desagradable para muchas personas, por ejemplo, rata, cucaracha, delfín, perro, caballo, etc. Lo realmente extraordinario es que esta ley bíblica esté aún fijada en nuestro organismo, en lo más profundo de sus instintos carnívoros, en la arena del placer y el displacer.

Hoy clasificamos los animales por sus características físicas y todos estamos familiarizados con mamíferos, reptiles, anfibios, aves, etc. Sin embargo, el pensamiento posmoderno busca una forma menos arbórea o ramificada de relacionarlos y prefiere una raíz en forma de bulbo, a la manera de una papa. Así no hay raíces que se desprenden y separen, sino un solo rizoma en que todo está interrelacionado. Por fortuna para este orden de ideas Deleuze y Guattari, en su libro que plantea el rizoma, traen un ejemplo que incluye animales. En la taxonomía de Linneo, a la que estamos acostumbrados, una vaca, en su calidad de mamífero, está estrechamente relacionada con un tigre o un ornitorrinco, y a gran distancia de una garrapata. No obstante, para la garrapata la vaca es vital, de ella depende su ciclo de vida, sin la vaca la garrapata no puede existir. Al ver el mundo a la manera de Linneo estamos dejando por fuera esta profunda relación entre la garrapata y la vaca y para recuperarla debemos entorchar las ramas y raíces del árbol en una sola bola, en un plato de espaguetis, en un rizoma.

Nuevamente el soporte tecnológico acompaña el nuevo pensamiento y la enorme red mundial que es la internet ha comenzado a generar un hipertexto en que todo se relaciona con todo, en que las conexiones son infinitas. He aquí porque el posmoderno se siente tan a gusto en el ambiente interconectado del siglo XXI y porque ha surgido una nueva arte, la novena.

9- MONTAJE ESPACIAL Y LINEAL

Nos familiarizamos con la idea del montaje a partir del cine pues este es la columna vertebral de su lenguaje, el montaje lineal fue lo que hizo al cine un arte nuevo, el séptimo. En el caso del montaje cinematográfico se trata de cómo se hilan en secuencia los planos. Estamos tan acostumbrados a esta edición, y a extraer de ella significados, que lo damos por hecho. Si en una película un plano de un rostro enfurecido es seguido por un plano de un revólver, el espectador concluirá, inmediatamente, que el arma será usada. Si el plano del personaje enfurecido mira a fuera de campo y, por corte directo, pasamos al primer plano del revólver, el espectador supondrá que lo mira y posiblemente que está decidiendo si lo alcanza o no. Es el orden de los planos el que va narrando la película, sumando una información que no existe en ninguno de los planos por

separado. Como en el ejemplo, que el protagonista enfurecido va a tomar el arma no lo dice ni los parlamentos, ni nada en el plano, lo dice el montaje exclusivamente.

Hoy se habla de una edición espacial, una que combina distintos elementos dentro del mismo plano. Esta edición, aunque apenas se nombra con la aparición de la pantalla, está presente en todas las artes que usan un rectángulo y posiblemente, estirando al extremo su significado, a las que se presentan tridimensionalmente.

El mejor ejemplo de edición espacial podría ser el de las distintas ventanas que se abren dentro de una misma pantalla, lo que Steve Jobs extrajo de XEROX, quienes no le habían visto el valor, y que Bill Gates "robó" a este. Algo que disparó el uso de los computadores personales permitiendo, por fin, alcanzar uno de los elementos básicos de los nuevos medios: todos los contenidos a disposición simultáneamente. Pero, mucho antes de las pantallas de computador, ya el plano rectangular y hasta los elementos tridimensionales coqueteaban con la idea del montaje espacial. Posiblemente los primeros ejemplos pudieron ser los trípticos y demás obras que sumaban "ventanas" para completar una unidad. El tríptico del Bosco, con su Edén, su Jardín de las Delicias y su Infierno, completa la idea completa de la Tierra y el más allá, algo parecido a lo que tomó 3 libros a Dante.

Fue en el siglo XX cuando los artistas decidieron fragmentar la unidad de su plano básico, el lienzo, el papel o cualquiera que fuera su marco bidimensional e introdujeron el collage. En muchos de los casos los collages se hicieron con objetos ya existentes, o como lo llamarían algunos *ready-mades"* y en la intención del autor de unirlos la obra adquiría significado. Pero fue con la

pantalla del computador que el montaje espacial alcanzó su madurez y se hizo parte del lenguaje y no sólo una técnica específica dentro de otro lenguaje.

Algunas corrientes dentro de la escultura mezclaron objetos ya existentes, chatarra, incluso basura y de alguna forma se podría considerar un montaje de este tipo pero eso sería extender en demasía el significado del término. Otra expresión que podría reclamar usar un montaje espacial podría ser la instalación, un hecho que surge en las artes visuales pero desborda sus fronteras.
Algo parecido a lo que sucede con la performancia que, aunque se considera obra de artistas visuales, raya en el teatro, o el video arte que, aunque usa la imagen en movimiento como el cine, pretende hallar nuevas narrativas en el montaje lineal. No obstante, eso nunca las convierte en artes nuevas, claras y distintas, separadas de las demás. No se hace un nuevo arte si se deja el pincel de lado, se pone el lienzo en el piso y se deja gotear la pintura sobre él, sólo surge un nuevo ismo dentro de un arte ya existente, en este caso, con Pollock, el expresionismo abstracto, cuya idea le surgió del mexicano David Alfaro Siqueiros. Por lo mismo, no importa si es goteando o salpicando la pintura el resultado es un cuadro, algo visual, inscrito en un marco bidimensional, donde los criterios siguen siendo los de unidad, composición, equilibrio, etc. y su materia de trabajo la luz y el color. Por eso no puede la fotografía considerarse un arte diferente de las artes visuales, sólo ha cambiado la técnica, pero técnicas hay muchas, como el body painting en que seres humanos se revuelcan, embadurnados en pintura, sobre el lienzo, o en el neolítico cuando se soplaba pintura sobre la mano apoyada en la roca para dejar su silueta, o como el caso descrito de la pintura salpicada o goteada. En este menú de técnicas bien cabe la fotografía en que se obtura un botón después de haber tomado algunas decisiones sobre el ASA del rollo, (en la fotografía análoga, en la digital la decisión es sobre la resolución a usar) el tiempo de obturación y la abertura del

diafragma. Decisiones que producían un resultado que era ajustado posteriormente en el cuarto oscuro con la elección del soporte (el papel o cualquier otra superficie emulsionada) el tiempo de exposición en la ampliadora, el tiempo en las distintas bandejas de revelado y fijación, etc., además de algunos efectos especiales durante el proceso de quemado de la copia. Hoy gran parte del equivalente al proceso en el cuarto oscuro lo ha asumido un software que, por su popularización, se ha convertido en el genérico: Photoshop. En este hay la libertad de trabajar los tonos, medios tonos y contraste o luminosidad, y de trabajar cada uno de los colores por separado, por capas, sean estas en los colores luz RGB (sigla en inglés para Red, Green y Blue: Rojo, verde y azul). Por eso el televisor, o cualquier monitor, cuando se desajusta en color, se mancha de alguno de esos tres colores. O puede trabajar con los colores materiales, los de las tintas, que se conocen como CMYK (sigla en inglés para Ciam, magenta, yellow y black: ciam, magenta, amarillo y negro). No es rojo sino magenta pues es el rojo que la Naturaleza entrega, ni es azul sino ciam.

La novena arte usa el montaje espacial como parte intrínseca de su expresión pero no es este tipo de montaje o edición el que realmente la convierte en un arte diferente a las demás, sino el montaje temporal, no espacial, que no es lineal como en el cine. La novena, además del montaje espacial usa un montaje temporal aleatorio, no lineal y mutable. Diferente a la rigidez del montaje lineal cinematográfico en que los planos siempre se verán en el mismo orden, en la novena arte los planos (o interfaces, o pantallazos) se verán cada vez en un orden distinto haciéndolo, además de aleatorio, mutable.

10- MONTAJE NO LINEAL Y MUTABLE

Los artistas que pretenden crear obras dentro de la novena arte deben revisar muchos de los conceptos clásicos del arte. La unidad no es dada por la cercanía o similitud entre las distintas piezas, la unidad es concebida a partir de taxonomías, de crear conjuntos, fragmentos de unidad que contienen en sí mismo fragmentos de realidad. La totalidad de una pieza no lineal, interactiva y multimedial es algo que nunca se puede ver a golpe de vista, aunque se cumpla aquello de presentar todos los contenidos simultáneamente y a discreción del espectador es necesario que este navegue, interactúe, avance, sí, en el tiempo pero no de manera lineal, para finalmente conocer la totalidad de nodos, fragmentos de realidad, verdaderos contenidos, después de un periplo por distintos niveles de menús.

El artista de la novena sabe que su obra no se termina hasta que el usuario la ve, es el usuario quien finalmente decide cómo presentarle, en qué orden ver los contenidos. Así, el control de este artista, su sesgo, su mirada sobre esa parcela de la realidad debe usar elementos, heredados de las artes visuales e inscritas en las profundidades sicológicas para "guiar", hasta donde sea posible, el orden en que su obra será vista, para tratar de tener algún control sobre ella. En últimas, es imposible tener este control pero algunos elementos pueden ayudar. Ahora el plano básico, ese rectángulo que heredamos de la pintura, y sigue actual en la pantalla, se ve como un espacio de atención. El centro de la pantalla, la lectura de izquierda a derecha (en occidente y de derecha a izquierda en el mundo árabe), de arriba abajo, el movimiento, el tamaño, el brillo, todos son herramientas que darán a unos elementos mayor opción de ser los primeros, son útiles que permiten al autor intentar tener algún control en cómo se va a ver su obra. Si un elemento aparece más grande (y siempre en los primeros niveles estos elementos serán botones que categorizan conjuntos, que subdividen el universo total de la obra) si brilla, si tiene algún movimiento y si está en el centro de la pantalla es muy posible que sea la primera elección de muchos de los usuarios. A pesar de que no la elijan, será claro para ellos que los contenidos a los que lleva ese botón tienen mayor relevancia para el artista que ha creado la obra. Estos elementos puramente visuales, y los demás, como las tensiones que pueden crearse con algo de desequilibrio, las atracciones hacia los bordes de figuras paralelas, o la repulsión entre figuras, todo hace parte de un montaje espacial que configura, en últimas, la interfaz.

11- EL NUEVO PÚBLICO: EL COAUTOR

El nuevo público requiere de habilidades especiales y recién aprendidas. No sólo se trata de esa segunda alfabetización que consiste en poder manejar un computador sino, además, de una exigencia en la manera de recibir la información. Las condiciones especiales son generales para toda la multimedia sea esta una obra de arte o no. El usuario quiere tener todos los contenidos disponibles simultáneamente. Él quiere decidir el orden de importancia o, simplemente, el orden en que quiere ver el material. Al poder, el espectador, tomar esta decisión a discreción él mismo genera una pieza final, una "película" con un orden diferente al que ve otro espectador en el mismo multimedia.

12- USABILIDAD, TRANSPARENCIA Y ORIENTACIÓN: LA BRÚJULA DE LA NOVENA

En una taxonomía conocida sabemos dónde ir a buscar el fragmento de realidad dentro de ese universo categorizado. No buscaremos, en la taxonomía de Linneo, al tigre entre los anfibios, sabemos que lo encontraremos entre los mamíferos, más específicamente, acompañado de los demás felinos. Cuando el espectador, de una obra de la novena arte, accede a la pieza la taxonomía que encontrará es una decidida por el autor (y es en esto que el autor ha puesto el mayor sesgo). Para poder orientarse en ella debe entender rápidamente cómo el artista ha organizado sus contenidos y cómo navegar dentro del multimedia no lineal. Es común, en el medio, hacer algunas pruebas que se conocen como de usabilidad. En este caso se sienta a cualquier "lector" frente a la

pieza y se observa el recorrido que hace. No es extraño encontrar caminos sin salida, rutas que nunca habían sido probadas porque el autor acostumbra navegar por donde supone que lo hará su espectador. Estas pruebas demuestran a qué punto la discrecionalidad de cada uno de los espectadores puede variar, qué tan poco control tiene el autor y cuántas versiones distintas del mismo multimedia no lineal se pueden "presentar".

El artista de la novena arte no sólo cuenta con múltiples recursos, texto, imagen, sonido, video, animación, sino que además puede apoyarse (y siempre lo hará aunque no lo note) en el software. La tensión de la "página en blanco" es aquí infinita pues las posibilidades son casi todas. No obstante, poder mezclar estos elementos, lo que se ha denominado multimedia, no es lo más importante y lo que verdaderamente lo convierte en un arte nuevo, lo realmente importante es la interactividad y la no linealidad.

13- INTERACTIVIDAD: UN ARTISTA ASOCIADO CON SU PÚBLICO

En la novena arte existe la posibilidad de que el espectador intervenga en el orden en que se verán los distintos cuadros (para hacer analogía con la pintura) o planos (para hacer analogía con el cine) o interfaces, como se conocen y cuánto tiempo durará cada una presente en pantalla. A veces se le pedirá al espectador que complete los contenidos, o que realice alguna acción para poder avanzar. El multimedia, que comienza con un menú principal, en una obligatoria página de inicio, el único y verdadero cuello de botella, el único lugar sobre el que el autor tiene control, se ramifica, como un árbol, en otros menús, creciendo hasta alcanzar las últimas ramitas, o en realidad, los contenidos o nodos. Este esquema de árbol, chomskiano si se quiere, tiene la posibilidad de interrelacionar

distintas ramas, produciendo un árbol tan entreverado que más bien parece un rizoma. Esa posibilidad de interrelacionar distintas ramas, que pueden ser vecinas o distantes, en contraste al saber actual o el paradigma existente, permiten al autor mostrar su nueva forma de relacionar los contenidos de lo que quiera que haya sido el universo elegido. Esto es lo que se ha popularizado como el hipertexto en internet, como una maraña mundial se construye todos los días este enorme plato de espaguetis en que cada cosa termina relacionado con todas las demás. He aquí el triunfo del pensamiento posmoderno, la derrota del árbol de Chomsky y el nacimiento de un mundo tan abigarrado de relaciones, tan subjetivo en el encuentro de esas relaciones, que la verdad, toda, es una de verdades sumadas, eclécticas y hasta contradictorias y, sin embargo, ese resultado, aparentemente desordenado parece ser mejor reflejo de la realidad que aquellas taxonomías anteriores, totalizantes y materialistas, que pretendía ser exhaustivas en cuanto a esas posibles relaciones entre los distintos elementos de realidad. Un ejemplo clásico del surrealismo puede ayudar a ilustrar este punto. Si se coloca una máquina de coser encima de una camilla de un quirófano inmediatamente se genera una impresión en el observador. La razón tras ello es la intención que tuvo un artista de relacionar estos dos objetos para crear una epifanía artística en su público. Un ejemplo más sencillo: Si se nos muestra a un pez nadando dentro de un vaso de una licuadora inmediatamente tenemos una reacción, llamémosla emotiva, sobre lo que se ve. En la novena, el artista, al crear las relaciones juega permanentemente con estos elementos. Por eso la clasificación de los animales en aquella enciclopedia china citada por Borges hace sonreír a Foucault. Por eso hay gozo estético en la lectura de esa taxonomía. Por eso hay una intención de autor innegable en la propuesta de clasificar de esa manera a los seres vivos. Detrás de la clasificación se puede intuir el marco moral, estético, político, la cultura y muchas otras cosas del origen del artista así como de su propuesta: en dónde está rompiendo *"todo lo familiar al*

pensamiento —al nuestro: al que tiene nuestra edad y nuestra geografía—, trastornando todas las superficies ordenadas y todos los planos que ajustan la abundancia de seres, provocando una larga vacilación e inquietud en nuestra práctica milenaria de lo Mismo y lo Otro." Y al lograr esto, el autor logra realmente una pieza artística.

14- LA NOVENA: ¿ARTE O ASOMBRO DE FERIA?

La pregunta no es si la no linealidad e interactividad es un nuevo medio artístico, distinto a los anteriores y con necesidad de un lenguaje diferente, la pregunta es si ya podemos señalar cuáles son las obras artísticas creadas dentro de la novena. Puede ser muy pronto, hay que esperar al Eisenstein de los nuevos medios, a alguien que plantee con claridad las condiciones y posibilidades. Es muy difícil juzgar el nuevo arte. El siglo XX descreyó mucho de sí mismo, el arte se vio atacado hasta su principio. El Dadá puso en duda muchos de sus bases académicas, cuando la academia aún valía algo. Piero Manzoni, en 1961, propuso su *Pedestal Mágico,* en el que cualquiera podía pararse y convertirse en una obra de arte. A los pocos meses vendió sus heces enlatadas en una gran broma que obligaba al arte a repensarse. Su cometido era poner al

descubierto la ingenuidad del comprador de arte y para regocijo suyo la Tate de Londres, y el Moma de Nueva York, adquirió, cada uno, su lata de m… y debieron hablar maravillas de ella. Al poco tiempo la gran burla tomaría un nuevo cariz, el amigo de Manzoni confesó que las latas, en realidad, estaban llenas de yeso. Los artistas de la década de los 80´s y 90´s del siglo XX fatigaron diez mil técnicas y opciones diferentes pero aún hoy, en términos de estilo, o movimiento, el panorama parece fragmentado, y puede que esto no sea así más que porque aún estamos inmersos en medio de ello, envueltos en su efervescencia y crecimiento desbordado.

Obras mutimediales, no lineales e interactivas han sido exhibidas en las bienales de arte más importantes del mundo y otras grandes exposiciones. Los principales museos ya han comprado obras con estos soportes y este lenguaje. Algunas galerías como Bitforms o Postmasters mercadean este tipo de arte.

Parece que el centro de las obra sigue siendo la comunicación en sí misma. Para los net artistas la red es esencial a la obra de arte, si puede descargarse y verse no es net.art. Otro grueso de las obras se concentra en las interfaces físicas, sensores que modulan la obra de acuerdo a los observadores. Otros encuentran la materia de su obra en los contenidos que ya existen en la red y su "tejido", o collage de estos contenidos, es su obra.

Puede ser que los museos estén comprando obras de artistas tradicionales que han incluido como tema la tecnología pero que no están haciendo realmente arte de la novena. El arte de la novena no tiene el reducido público de la Edad Media, ni los pocos mecenas del renacimiento, ni siquiera la creciente burguesía del romántico, el arte de la novena tiene un público global, enorme.

El mundo virtual crece mientras que el mundo físico no tiene para dónde expandirse, sin duda el virtual será más grande y posiblemente la gente viva más en ese que en el real. Ese mundo virtual, organizado por menús, hecho de alguna taxonomía, la de Google, es la estructura con que vemos el mundo hoy. Los arquitectos de software que deciden los criterios para arrojar el resultado de una búsqueda son los nuevos Linneos de la Historia Natural, los nuevos Mendeliev de la química, los organizadores de todos los contenidos de la civilización y sus relaciones y relevancias.

Seguramente, sí se trata de comunicaciones, y cada época ha tenido su paradigma que ha sido comunicado a todos los seres de esa cultura para hacer la media, la corriente principal, el artista está llamado a tener una visión distinta y ser capaz de expresarla con alguno de los medios. Sólo por el placer de la hipótesis, supongamos que un éxito de comunicación es Facebook y que esa ha sido una de las grandes obras de arte de la novena. Que a diferencia del orden de importancia dado por Google cuando escoge los 20 o 30 primeros resultados de una búsqueda que arrojó varios millones, Facebook posibilita un orden de importancia de acuerdo al grupo social al que pertenezco y lo que el mismo grupo va compartiendo a avalando con un "me gusta". O, acaso una pieza maestra de la novena sea un juego simple como *"Angry Birds"*, que a tres años de su lanzamiento, en el 2012, ya superaba mil millones de descargas. La idea de un cliente amplio y generoso no podía estar más cumplida. Mil millones en un planeta con 7 mil u 8 mil millones. La Historia aclarará el presente.

15- ARTES APLICADAS: EL AUTOR SOCIAL

Pueblos dispersos por lo largo de la Historia y lo ancho de la geografía han creado diseños textiles que configuran un rasgo estilístico y cultural. Una alfombra persa o turca puede compararse a una pintura abstracta moderna. La joyería es más antigua que el amor al oro y las piedras preciosas, y al maquillaje. La cestería ha sido el principio de civilización en casi todas las naciones y las piezas tradicionales presentan depuramiento estético y un equilibrio ajustado a través de los siglos. Los tejidos son un arte que se aprende con mucho oficio. La cerámica ornamental o la porcelana, la ebanistería, el diseño de modas, el diseño de lámparas y muebles participan todos de los principios y fundamentos del arte, usan sus herramientas, sus armonías de colores, representaciones, en fin, distinguimos algunos como bellos, hay una genialidad estética que asombra en el individuo que la

realiza porque no parece capaz de tanta creatividad, originalidad, especificidad, de tener un estilo tan diferenciable.

Es porque no es su obra en el sentido en que entendemos a un artista, no es original, es una copia, y eso lo resentimos y por ello no damos a las artes aplicadas el verdadero título de artes en la lista que se ha popularizado en el mundo, ni al que las hace lo nimbamos con la aureola de genialidad, excentricidad, ni siquiera sensibilidad para las demás artes. Dicho simplemente es el camino que hay entre el artista y el artesano.

Las piezas que se repiten evolucionando lento, como el gran organismo social que las produce, permiten una arqueología de los verdaderos artistas que algún día hicieron el primero de esos diseños que, con ajustes, ha sobrevivido décadas, siglos e incluso milenios. Como lo demás elementos de la civilización, ellos se transportan de una generación a otra en la memoria fragmentada de cientos de individuos, en la memoria de la experiencia de sus manos, y, enseñado a pupilos, la obra avanza por los siglos perfeccionándose. La sociedad así lo comprende y paga al artesano su mano de obra y su técnica pero nunca piensa en pagarle como artista. Al que se reconoce como artista se le paga un valor intangible, uno que se ha disparado con el aumento de la población mundial, la universalización del arte *"aspiracional"*, y las desproporcionadas fortunas en manos de un solo hombre

Damos gran valor a la originalidad, los artistas sólo reciben su nombramiento cuando producen algo creado por ellos y esta creación se considera estética aunque no sea bella. Es muy difícil que las artes aplicadas puedan aspirar a ser vistas de la misma manera que las artes mayores y que se pague los mismos precios por ellas. Sin embargo, son arte, existen, persisten y reflejan a un autor

social, a ese artista regional en cada territorio del mundo que hace algo que podemos distinguir como de esa región, de esa cultura, pero también reflejan al público que década tras década lo ha comprado y hecho posible que esos artesanos subsistan por siglos. Lo sabe un diseñador de moda *pret a porter* que da a su clientela lo que cree que esta le quiere comprar en una relación, entre ese creador y su público, de ojos abiertos en ambos sentidos.

16- OTROS LISTADOS: CUALQUIERA ES VÁLIDO

Se dice que Virgilio, un romano contemporáneo de Jesús, enumeraba 100 artes de las cuáles sesenta eran lícitas y 40 prohibidas. Las mismas que enumeraba el erudito español, Enrique de Villena, en pleno amanecer del renacimiento, en medio de la persecución de la iglesia. A Enrique lo desprestigiaron hasta hacer creer que había aprendido sus artes nigrománticas con el mismo diablo en la Cueva de Salamanca. Otras enumeraciones han buscado completar el número nueve para coincidir con las musas y distintas regiones, alejadas de la línea griega, romana, europea, han elaborado sus propios listados. Por supuesto ninguna puede quedar escrita en piedra y el listado no

es más que una herramienta pedagógica que ayuda a tener un marco para ver con claridad el cuadro completo.

FIN

Bogotá, dic. 2015

www.ingramcontent.com/pod-product-compliance
Lightning Source LLC
Chambersburg PA
CBHW021832170526
45157CB00007B/2775